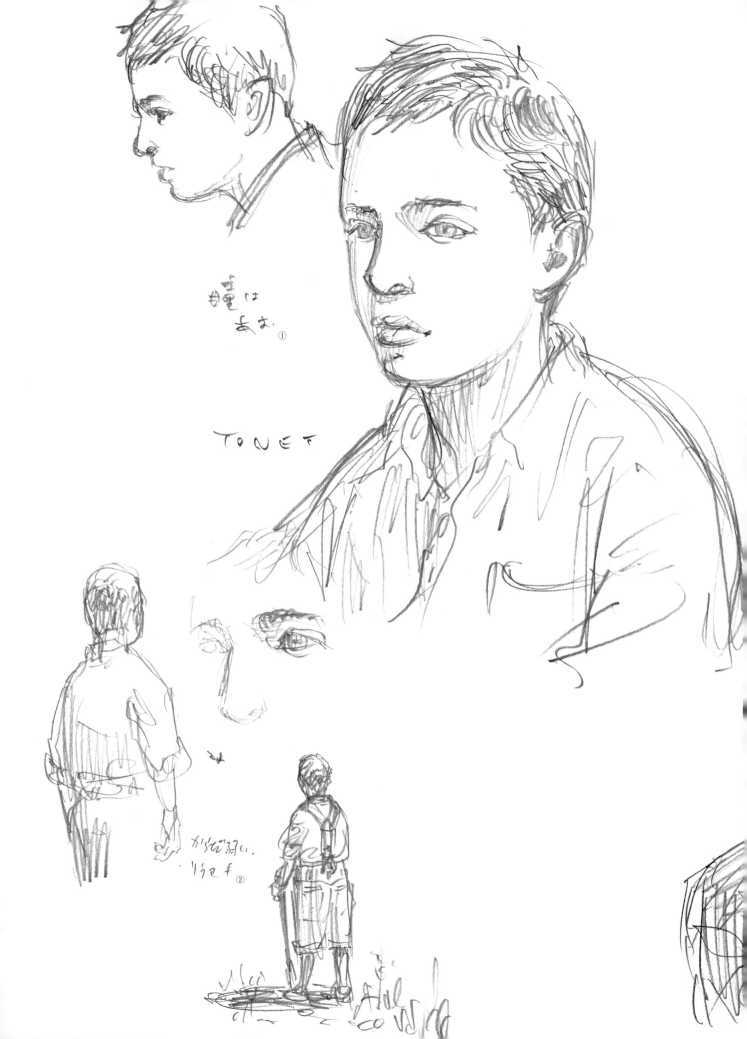

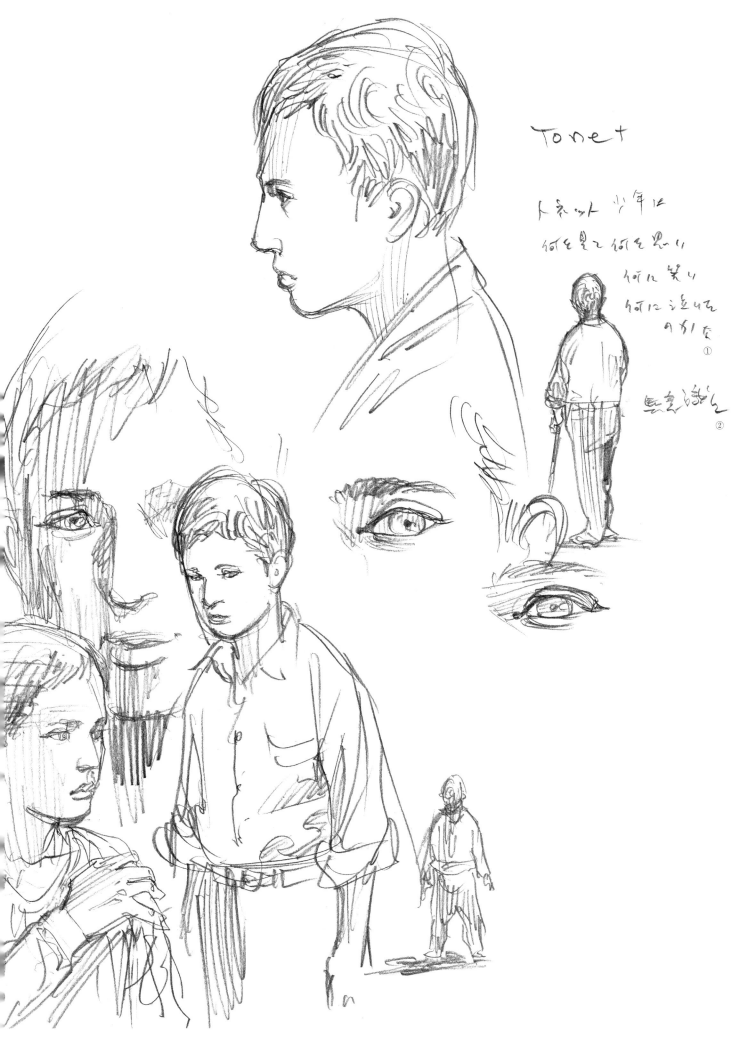

Tenet

トネット 少年に
何を見て何を思い
何に笑い
何に泣いた
のかな ①

無垢時ら ②

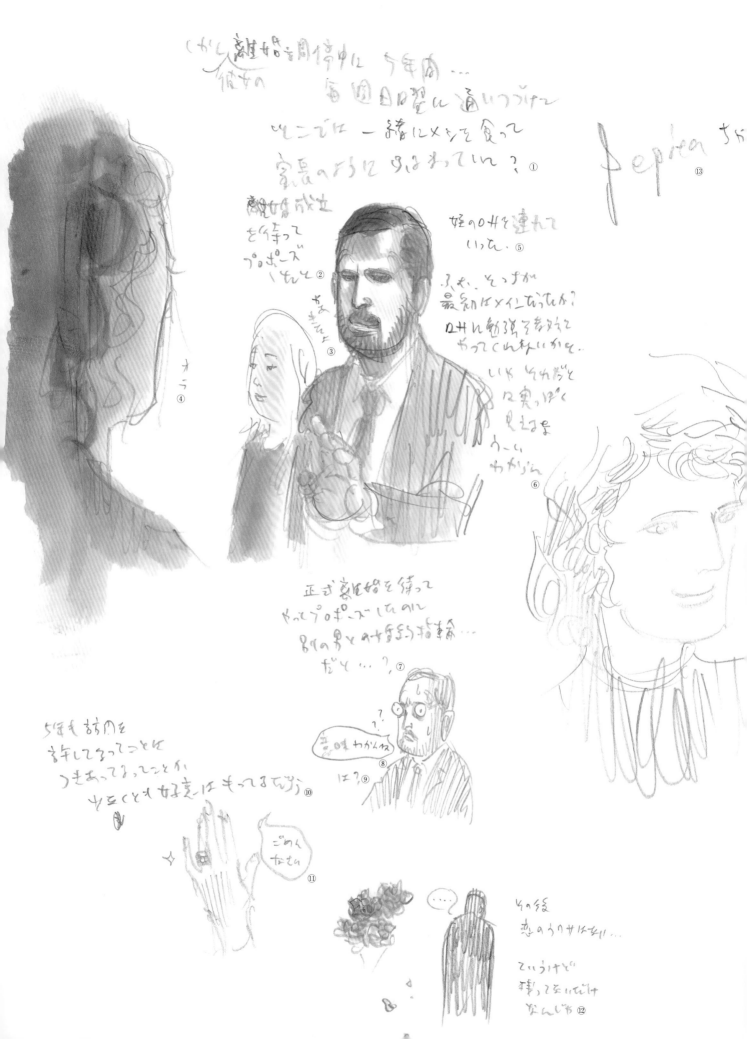

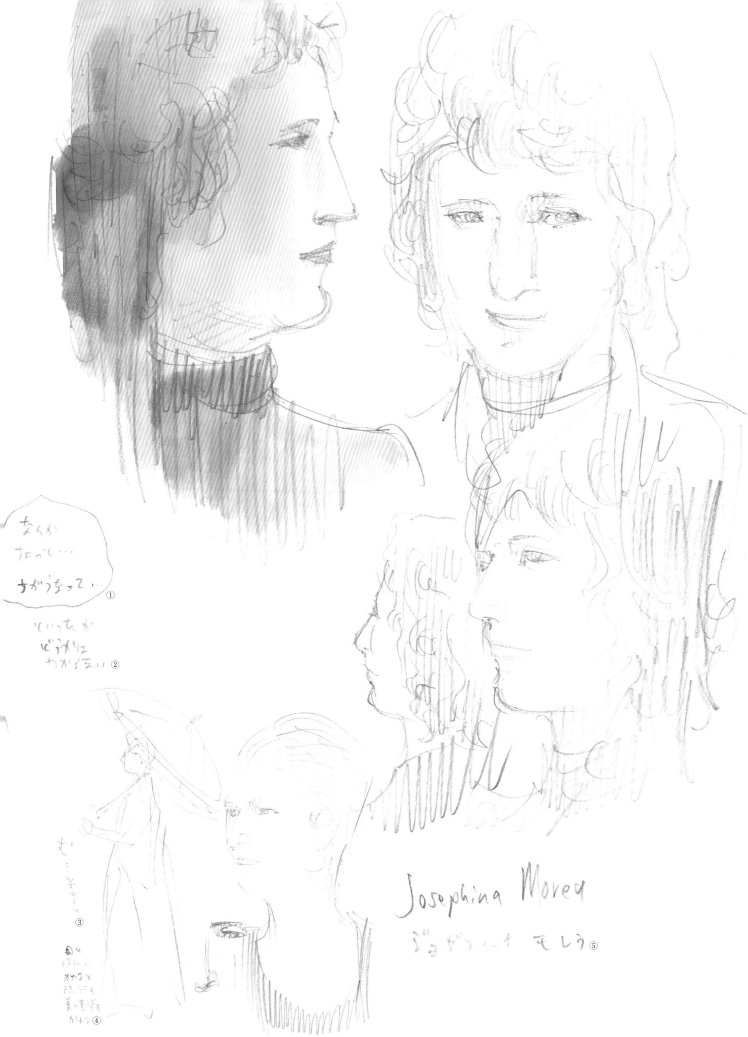

なんか
なので…
ちがうって… ①

というか
ピンクに
わからない ②

③

④

Josephina Morea
ジョゼフィーナ モレウ ⑤

聖家堂與工匠們

不知道為什麼，和工匠們會面時，讓我鬆了一口氣。
嗯，該說我不擅長和大學教授或研究專家等學者溝通嗎……好像也是。
不，總之，在語言、文化、知識無法共通的狀態下，
反而更能夠看到那個人本身的存在價值等隱藏的內涵，我反而比較喜歡這樣的交流。

以下是我個人的印象，不是他們開口告訴我的。算是在我心中留下的真實吧。

我遇見的這些工匠們，保有不去鑽牛角尖的純真性。這點讓我印象深刻。
或許他們也曾經思考過從事這件工作的意義、會帶給世界什麼樣的影響、
還有哲學等深層問題，但是並不會太過執著這些想法。畢竟這些想法並沒有成為言語。

自己身為整體的其中一部分，所以盡自己的本分。就是這種不慍不火的態度。

並不會東想西想而好高騖遠，只是做自己。

只是做自己，那個身為整體其中一部分的自己，盡自己本分的自己。
把那交付給自己的任務給完成。

高第所交付給他們的任務。

那必定是神所交付的任務。

「這件工作的意義」並不是他們需要去思考的。
不需要超越一個人的本分，不必用鳥瞰的角度去決定自己的價值。

或許人們都曾想過，希望能成為對這個世界來說很重要的人物。那是當然的。
可是，並沒有那樣的人物，所以他們並不想當那樣的人物。
不管是什麼樣的工作，都是整體事業的一小部分，可以肯定的是，他們心裡想的，只有把自己的那個本分給做好。

整體的事業，並不一定都是得花一輩子去做的事，而且整體這個東西，也會不停地轉變。

回想起來……我18歲～20歲在居酒屋和二手服飾店打工時，
已經決定要當漫畫家了，可是，我卻覺得打工很有趣，很喜歡這樣的工作。
我當然不知道這樣的工作經驗，會不會對將來的漫畫家生涯有什麼助益，
但是在我打工的每一刻，我都100%是居酒屋的小哥、100%是二手服飾店的小鬼頭店員，這樣其實就夠了。

我只是全心全意地投入，樂在其中。單純地投身自己喜歡做的事，這樣就夠了。
把自己奉獻給眼前的工作。在自己的職場上全力以赴。這樣不是挺好的嗎？

至於未來，則是船到橋頭自然直。一切都早有安排了。

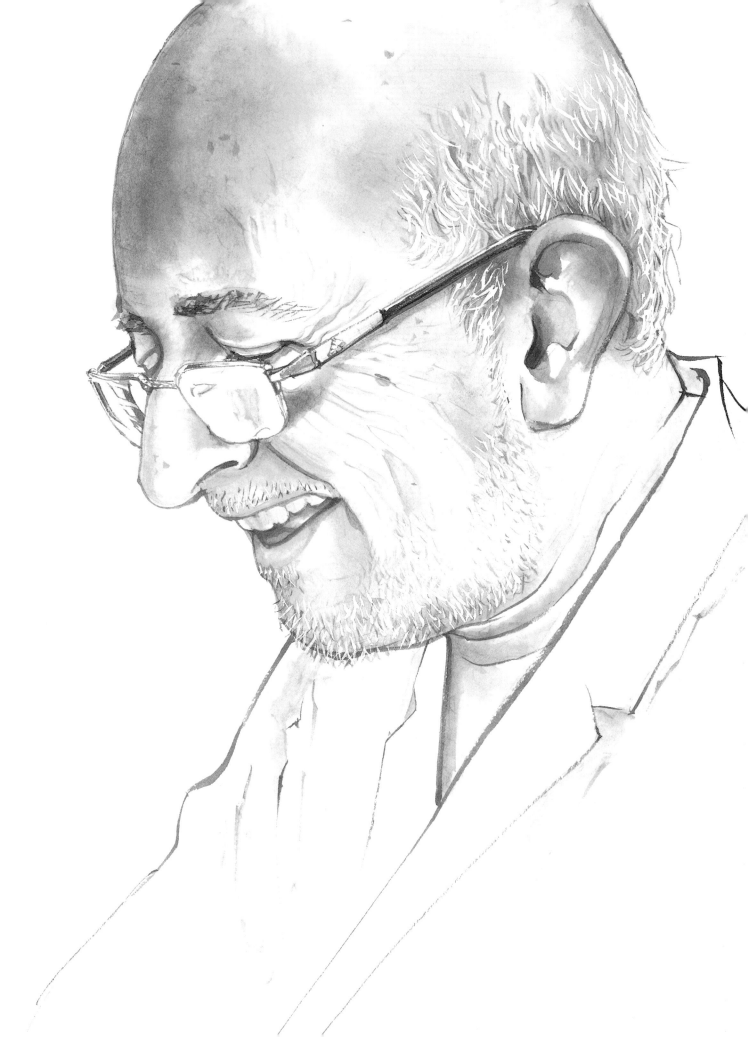

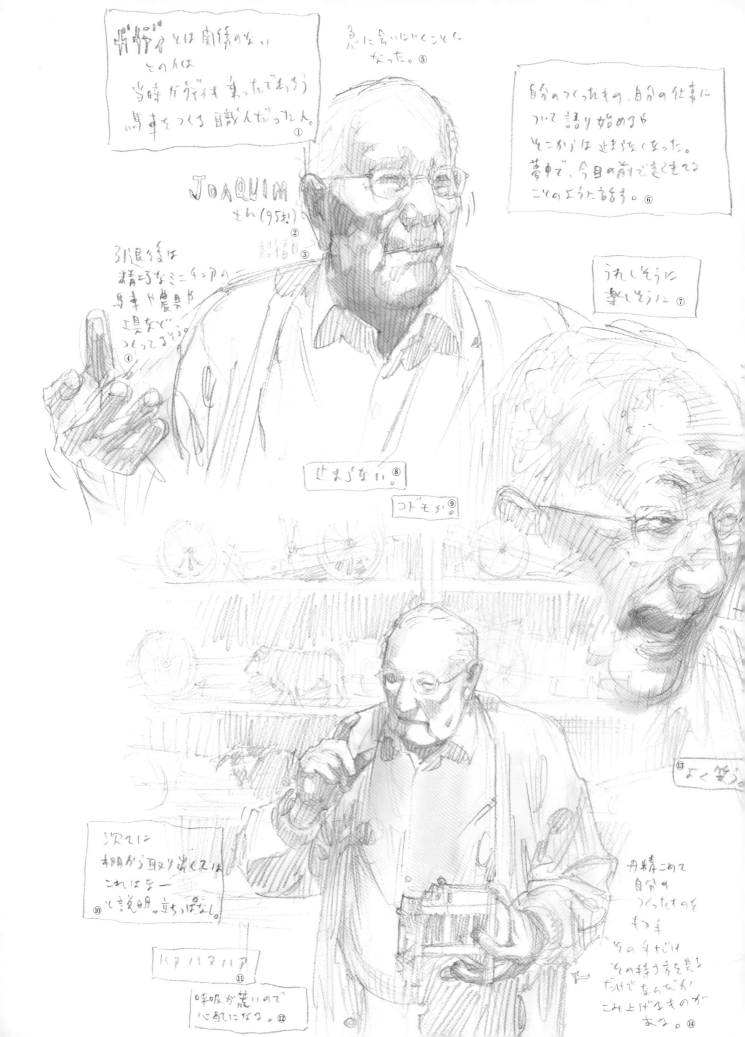

ダ"ガ"ダとは関係のない
この人は
当時が全盛ぐ来たであろう
馬車をつくる職人だった人。①

急に会いに行くことに
なった。⑤

自分のつくったもの、自分の仕事に
ついて語り始めると
もうかれは止まらなくなった。
夢中で、今目の前で走らせて
ことのような話。⑥

JOAQUIM
さん（95才）②
招福目？③

引退後は
精巧なミニチュアの
馬車や農具や
工具など
つくってるそう。④

うれしそうに
楽しそうに⑦

止まらない。⑧

コドモが⑨

よく笑う。⑬

次々に
棚から取り出すのは
これは左ー
と説明。立ちっぱなし。⑩

ハァハァハァア⑪

呼吸が荒いので
心配になる。⑫

丹精こめて
自分の
つくったものを
もつ手
その手だけ
その持ち方を見る
だけでなんだか
こみ上げるものが
ある。⑭

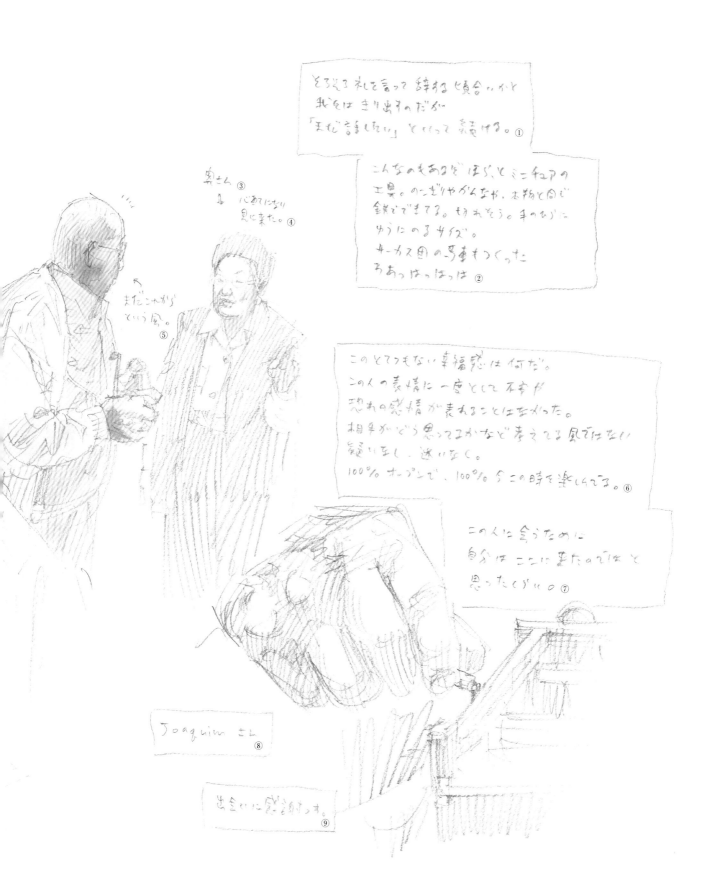

樹和米拉之家

在米拉之家蜿蜒扭曲的屋簷下，站在步道上，抬起頭來，就這樣呆呆地抬頭看著，長達好幾分鐘。
這個時刻在這裡的自己，還有平常在自己的住家附近，抬頭看著大樹的自己，兩個身分重疊在一起。

經過長年歲月，即使是異樣的建築物，人們也會越看越習慣。
對於每天把這裡當成通勤路線的人們、對於住在這附近的人們來說，這一帶的路樹和花草都沒有什麼改變。
理所當然地留在原地，所以沒有人會去注意。

曾有一段時期，我陷入迷惘之中（說來話長，所以就省略吧），後來我總算回到正軌時，
看到工作地點附近的一棵樹，居然狐疑地想著，這裡本來有這棵樹嗎？
在那一刻，我突然感受到樹的強壯和美麗，這些真實的感受湧向我，
我因為重新審視著樹，才發覺到，我把曾經失去的那些又再一次找回來了。
從樹幹的粗細來推斷，樹齡大約有10年或20年吧，想當然爾，是打從以前就一直矗立在那裡的一棵樹。

不管FC巴塞隆納隊在足球賽中有多麼精彩的表現，住在當地的人，倘若有什麼不如意，
有時候一定也會把自己的心給隱藏起來吧。

走在這條對他們來說再平常不過的一條路上，忽然抬頭看著米拉之家的蜿蜒屋簷。
這時，心裡就不由得想像那隱藏在其中的秘密。為什麼要做成這個模樣呢？
是怎麼樣做出來的呢？用了什麼材料？是什麼樣的人建造的呢？
思維就這樣奔馳著，把自己短暫的不幸暫時拋到一旁。

仰頭看著樹，接觸到的是大自然設計之源的「真理」，「這樹做得真好呢。
嘰哩咕嚕、嘰哩咕嚕、嘰哩咕嚕（以下說個沒完，所以省略），這樹長得真棒！」我們必定會有這樣的感嘆。
看似雜亂無章的枝葉，其實每一根樹枝、每一片樹葉，
都有各自生長的理由，而且，還不會互相干擾，而能夠同時並存。

大樹之中，一小片樹葉是如此輕薄，但是全部合在一起，又變得那麼壯觀。
就像是同時兼具謙遜和自我肯定這兩者一樣。
抬頭看著樹，說不定會有這樣的體驗。
不管經過多少年，樹還是在那裡，只要我們願意，隨時都能夠做這樣的體驗，
能夠讓我們體會的東西，是永無止盡的。

我用抬頭望著樹的態度，望著米拉之家。
在曲線之中，孕育著無法輕易理解的故事。

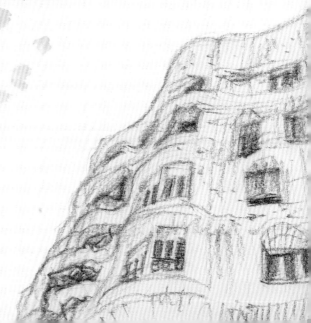

植物之美，在於可以無限拓展，本身卻又已經臻至完美。

即使是枯葉，也遺留著這樣的痕跡。

想用繪畫來表現，就如同想用手掌掬起水一樣困難，

不過我想，掬起的水至少也蘊藏著一些真實吧，於是抱著這樣的期待，試著畫下這張圖。

有一種名為拼貼磁磚,
也就是把敲碎的磁磚鑲嵌到灰泥上的技法,
是高第建築相當常見的手法。
運用在繪畫上的話…

會上癮！

希望大家都能在家裡試試看。

聖家堂
也可以看到
海龜喔。

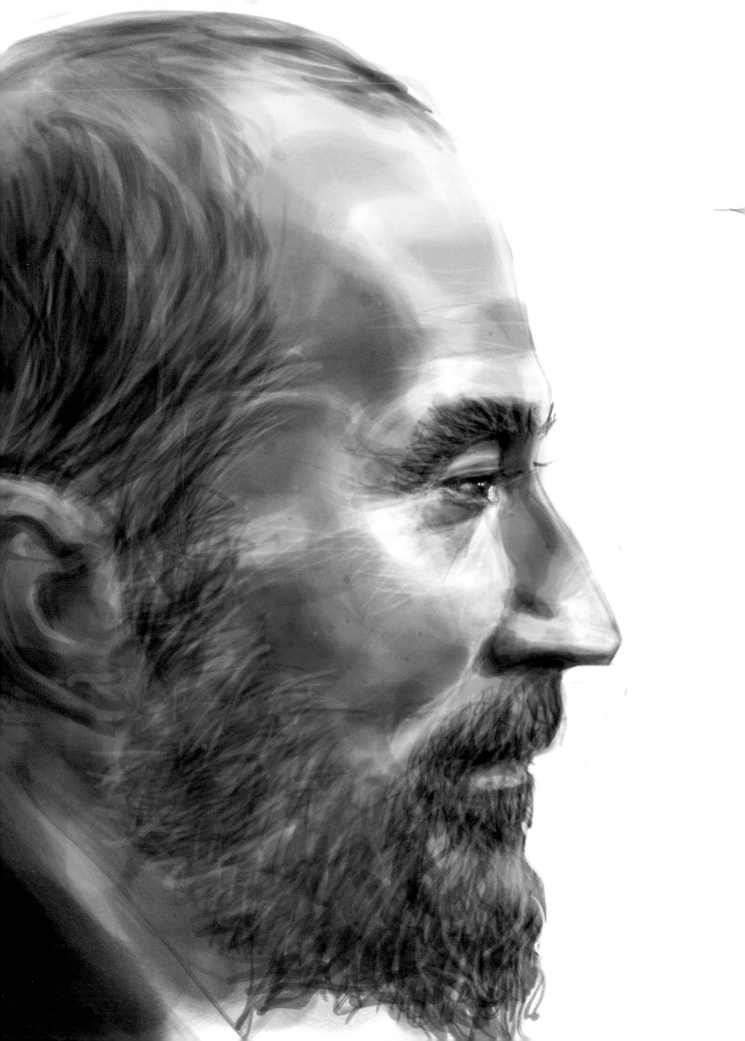

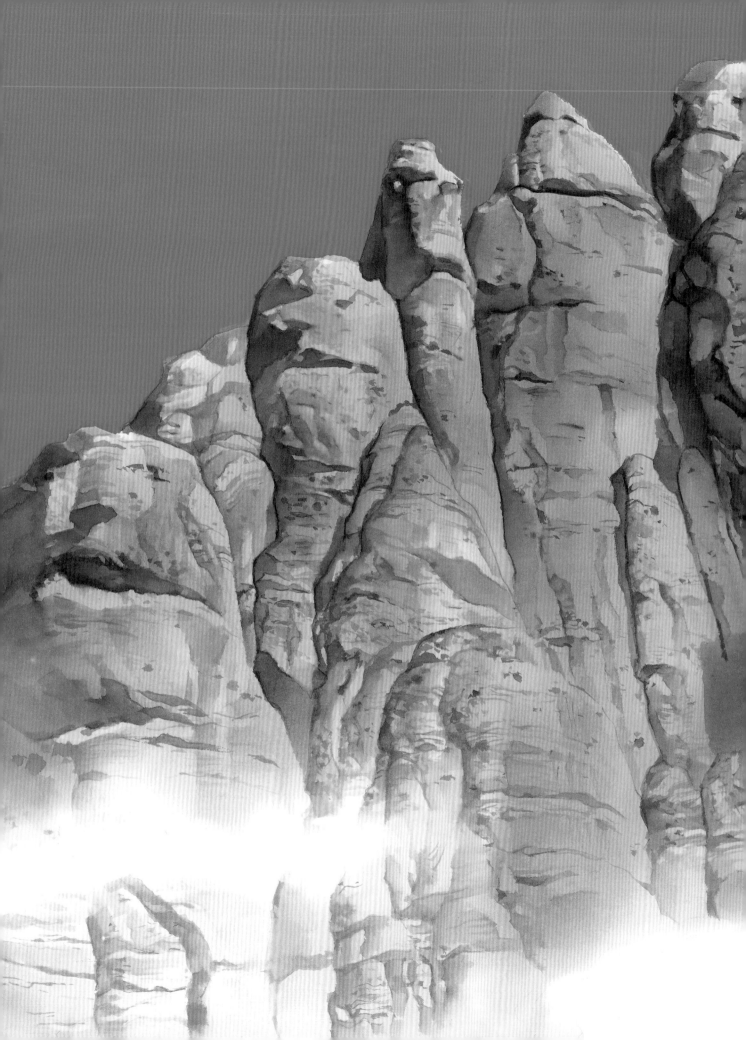

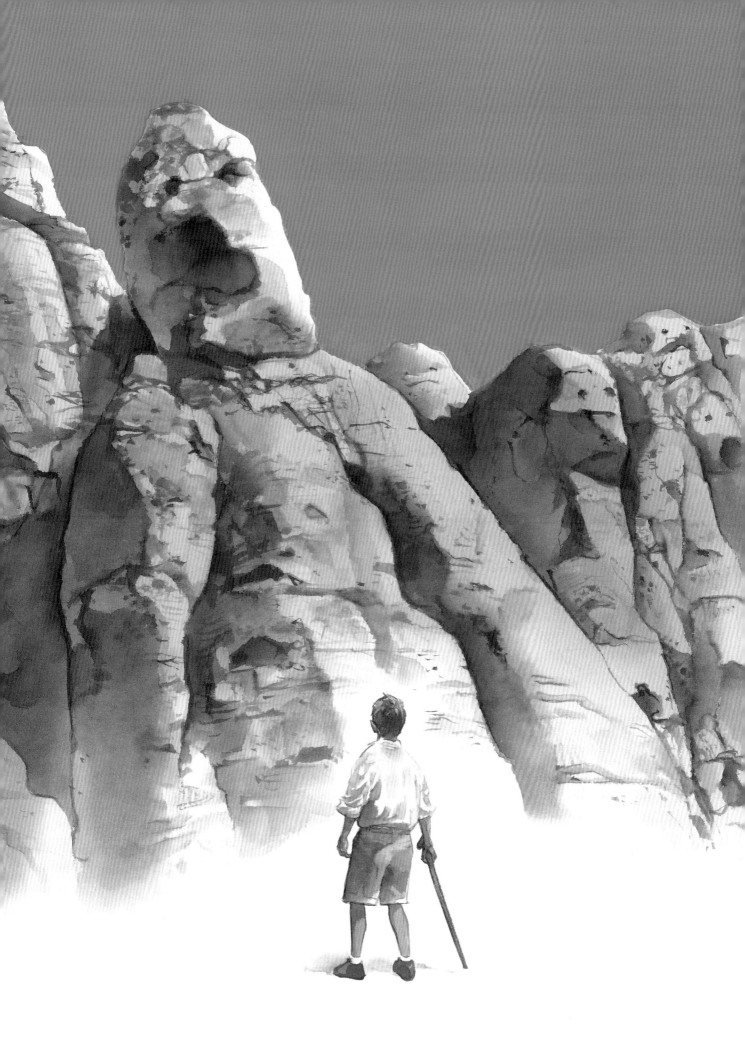

Contents

1992年，為了觀賞奧運，我首次前往巴塞隆納。我在遊歷當地看到聖家堂時，感受到的是「異形」、「衝突」、「不明就裡」，在我心中留下非常深刻的印象。

　　當時親眼看到高第作品的我，就像是一般觀光客在走馬看花，一無所知也欠缺關心，只是單純地看著。就像是以前曾經看過風景明信片，這回親眼看看，僅此於此。至於「好棒啊」之類的感想，當時可以說完全沒有出現在我的腦海裡。

　　2011年，我循著高第的足跡，探訪了幾個地方，接觸他的作品。我體會到了什麼呢？我心目中的高第是什麼形象呢？毫無準備也毫無防備的率直感受是什麼呢？其實在行前，我並沒有先吸收一點相關知識，唯一的資訊來源是導覽手冊上的少量文字敘述。不過，19年前感受到的「異形」、「衝突」等感想，這次卻完全沒有出現。

　　反之，我開始想像，高第如何融入此地，建造那些教堂、公園，以及公寓住宅。我想像著，在這裡原本的大地上，生長著草木，有動物棲息，也有人類在此生活。因此遵照著這個順序，對先前存在的東西抱持敬意，不過，並不是時間先後的順序喔。而是一種對於那些奉獻了生命、以原本姿態存在的事物，所表達的敬愛。

　　世界上只有人類，會對於我們自己誕生下來既有的型態感到不滿足，因此自己動手加以修改，抹上泥土，裝飾我們的身體。

　　相隔19年之後再次造訪此地，認真說來，這是我第一次藉由接觸高第的作品，體會到「謙虛」的感受。假如要用上帝或是神之類的字眼來解讀，那麼，神所創造的萬物，都是擁有同等地位、同等尊嚴的。人類也是其中之一。只不過，人類的所作所為，有太多的過失。原因就在於人類忘記了創造之神的態度。有一句話說「依照神的創造方式去創造」，這句話的真正內涵其實並不是狂妄，而是謙虛。在這趟旅程中，我所得到的，就是這樣的一項假設。

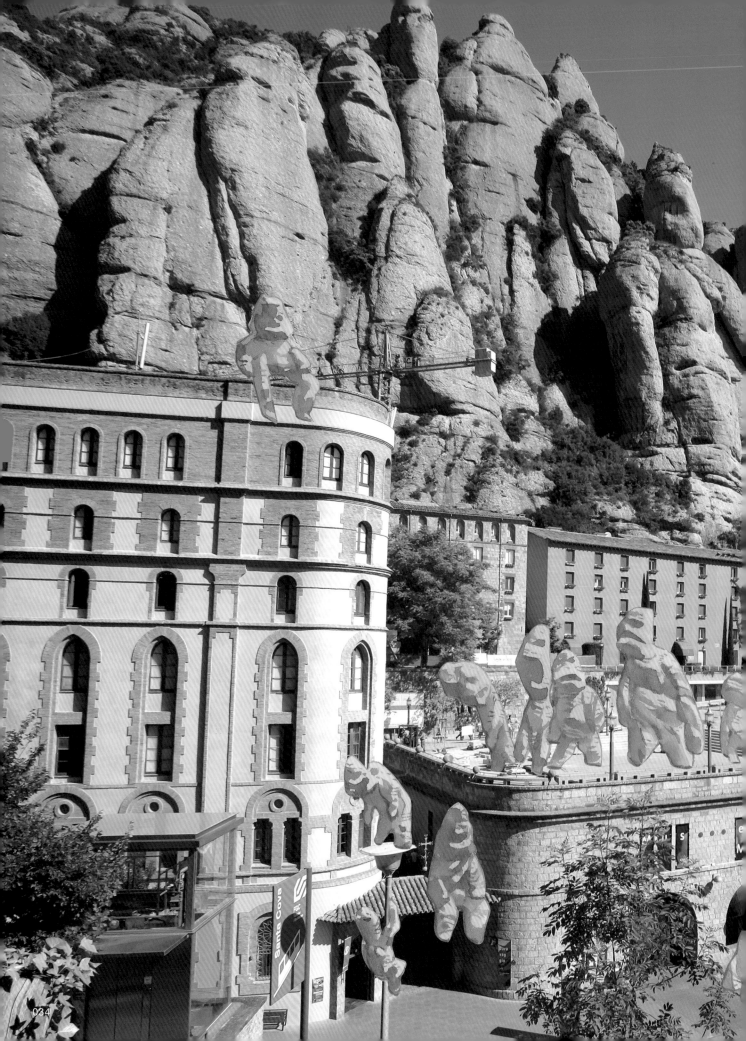

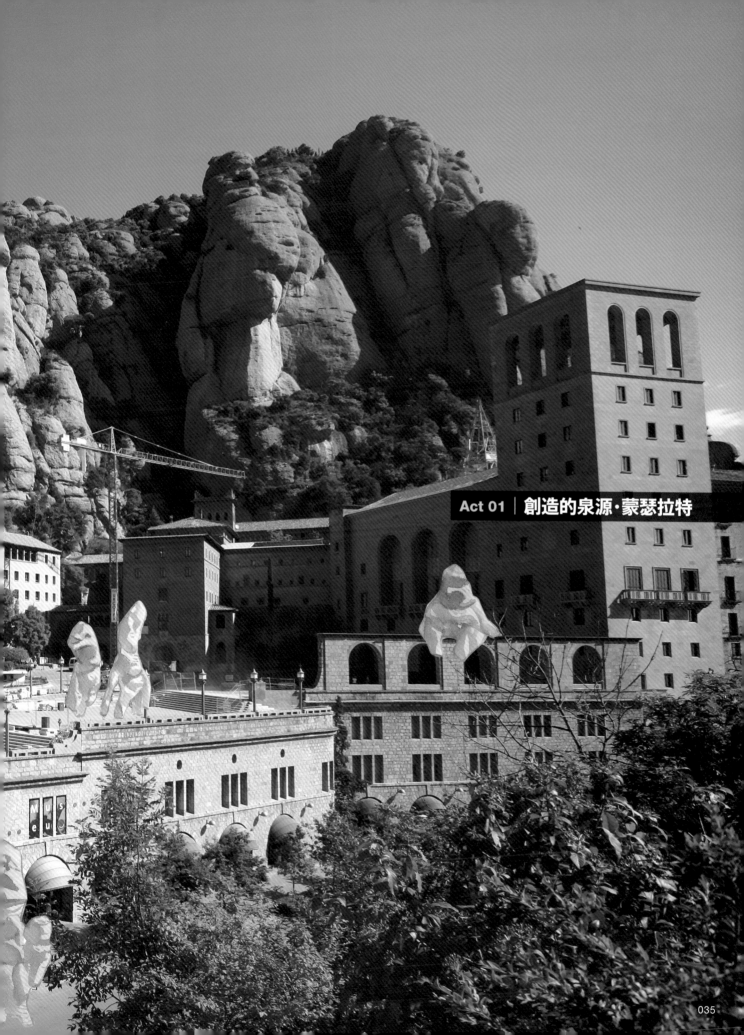

Act 01 | 創造的泉源・蒙瑟拉特

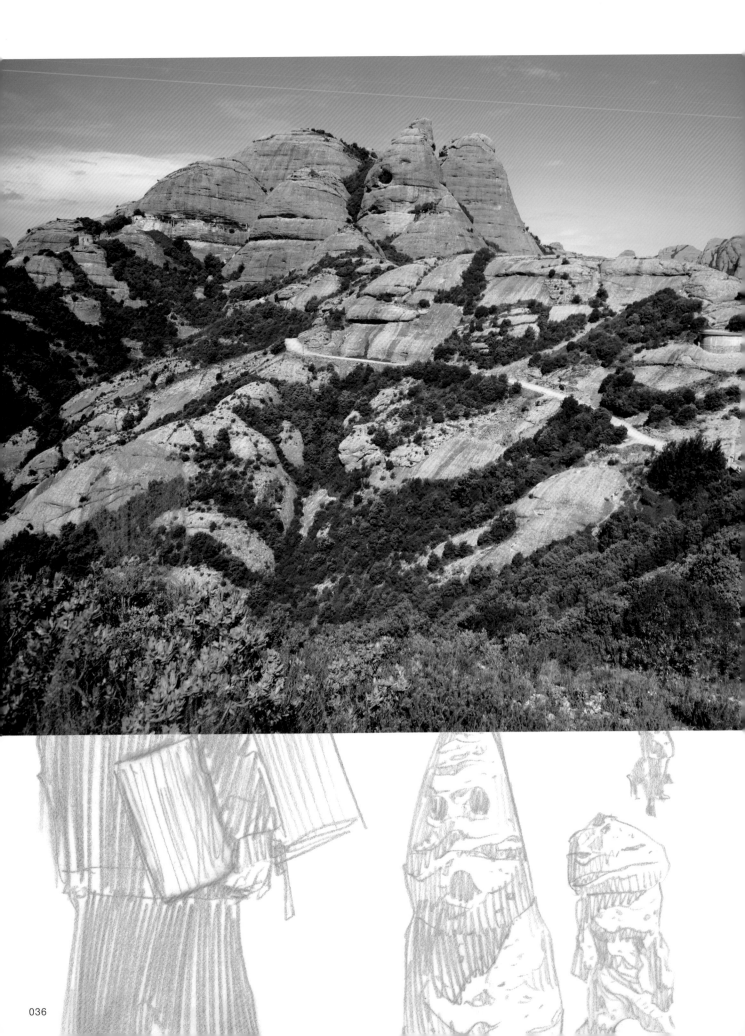

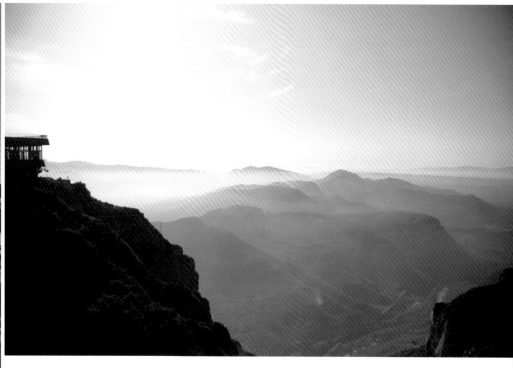

「高第究竟是從哪裡得到這些靈感的呢？」
我說我想知道，
所以他們帶我到一個很不得了的地方去。

從巴塞隆納市區搭車，大約30分鐘。
我們抵達了名為「蒙瑟拉特」的山脈。
蒙瑟拉特Montserrat的意思是「鋸齒山」，確實是山如其名。
搭車到山腰，就能俯瞰山下被晨霧薄紗所籠罩的宏偉景色。
這樣的空氣感，令人難以抗拒。
然後，再搭乘纜車登上山頭，去親身體驗一下岩石的觸感。

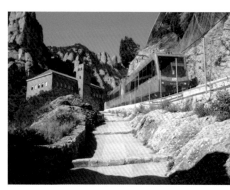

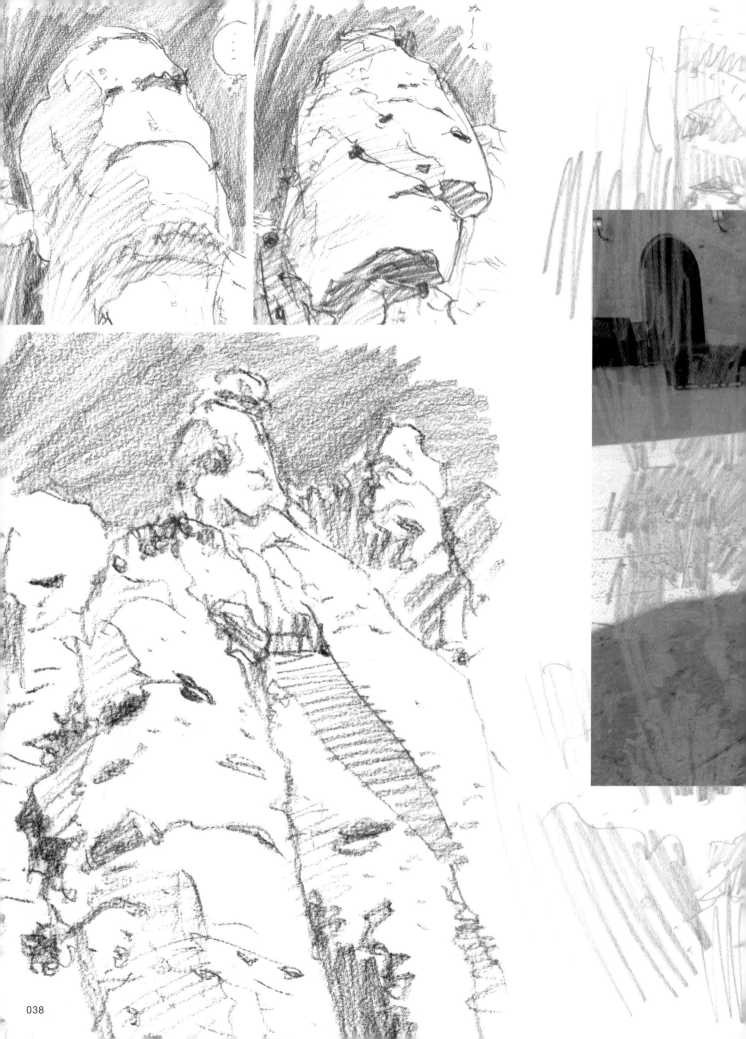

看起來彷彿帶有微妙的生物氣息，
實在無法忍住不動筆畫。

像是一股衝動難以壓抑似的，
井上拿出了速寫簿。

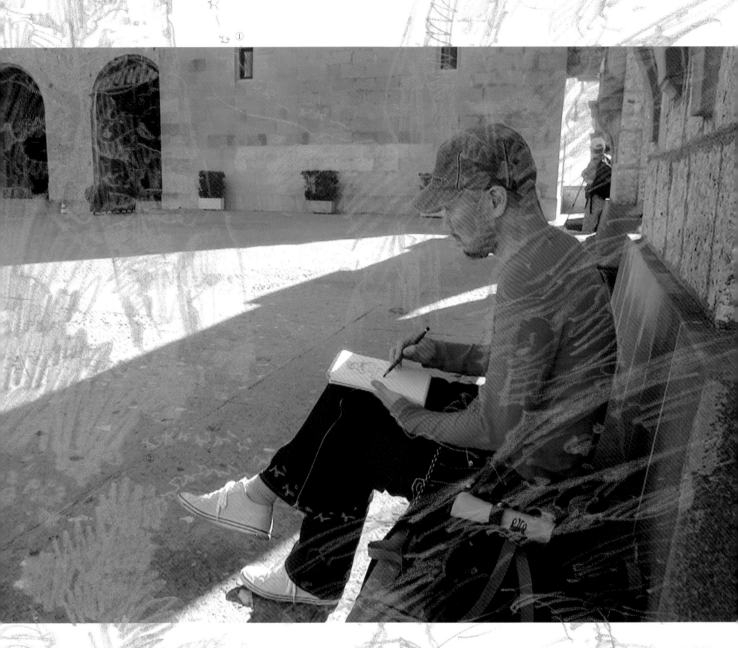

開始描繪之後，就會更加注意那些更深層、全然不同的面相。

即使工程的噪音也無法干擾，
就這樣畫了三張速寫。

畢山就像是老師，自己則是學生。

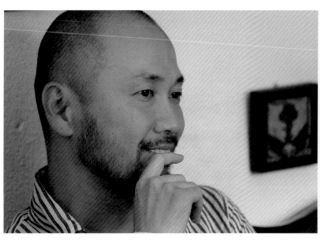
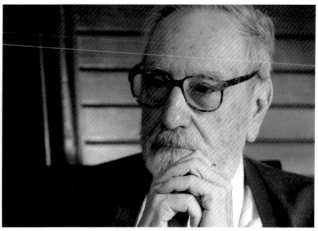

訪談研究高第的第一把交椅——約翰‧巴賽戈達博士

巴賽戈達先生提到高第的童年時，這麼說道：

「他年幼時罹患了風濕，所以沒辦法像其他孩子一樣四處玩耍。

嚴重的時候，甚至不使用拐杖就難以站立。

正因為無法自由走動，只能一直坐著，所以才會仔細去觀察植物和動物吧。」

對高第而言，看著時時刻刻都矗立在他面前的蒙瑟拉特山，

他感受到了什麼？心裡又在想些什麼呢？

好壯觀啊。

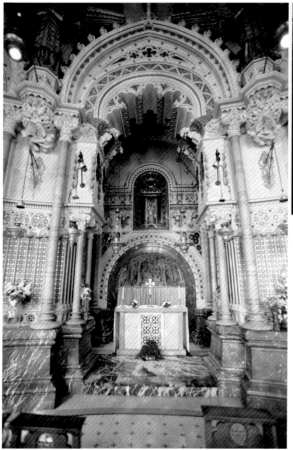

高第所設計的祭壇（左）。
玫瑰經榮耀紀念碑是位於通往修道院的山路上，十多個與讚美上帝有關的紀念碑之中的其中一座（右）。

高第與蒙瑟拉特的深切關聯

自古以來一直與蒙瑟拉特山為伍的加泰隆尼亞人，

在山腰上建造了莊嚴的修道院，

這是上千年前的事了。

高第並不只是呆呆看著蒙瑟拉特山而已。

高第在學生時代，就接到負責修復修道院的老師委託，

設計內部的祭壇。

到了高第48歲時，

又接到委託，要在修道院附近建造紀念碑。

被稱為「玫瑰經榮耀」的紀念碑，在高第63歲時才完工，

因此，這是高第不斷凝視的山，也是和高第有深刻關聯的山。

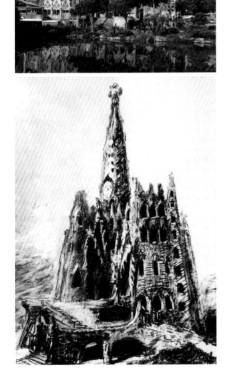

就像
巨大的存在，
俯瞰著人間。

高第小知識
「飛扶壁」是……職業摔角招式？

在這趟旅程中，訪問了許多專家，談論有關建築的事。井上說：「資料嘩啦啦地冒出來，超過我腦子的容納量，差點爆炸。」有個字眼「飛扶壁（flying buttress）」一直殘留在井上的腦海裡，這可不是什麼職業摔角的招式喔。

被人們視為構想奇特的建築師高第，所追求的目標是「終極的歌德式建築」。就像巴黎的聖母院、德國的科隆大教堂，要有尖尖的高塔、巨大的窗戶、裝飾窗戶的鑲嵌玻璃，以及令人震懾的高聳內部空間，高第非常用心地研究這些歌德式建築的特點。一個能夠容納很多人望彌撒的教堂，需要廣大的空間，所以，太粗的柱子會阻礙空間拓展，引光的窗戶也要越大越好，天花板也必須夠高，才會產生更貼近上帝的感受……可是，這樣的建築，強度是個大問題。所以，歌德式建築很多都會在建築物外側增設支撐用的「飛扶壁」，說得簡單一點，就是支架。

高第在童年時期曾經使用過拐杖，因此，在他發展終極歌德式建築的過程中，會想把這些外在的支架給消除掉，這也是很自然的。當他看到堂堂矗立、無需支撐的蒙瑟拉特山時，或許找到了答案。這座山對高第來說，無疑是他「創造的泉源」。

就是覺得
很有趣。

蒙瑟拉特山的山路（上）。　聖家堂（中）。
奎爾紡織村教堂的完成圖（下）。

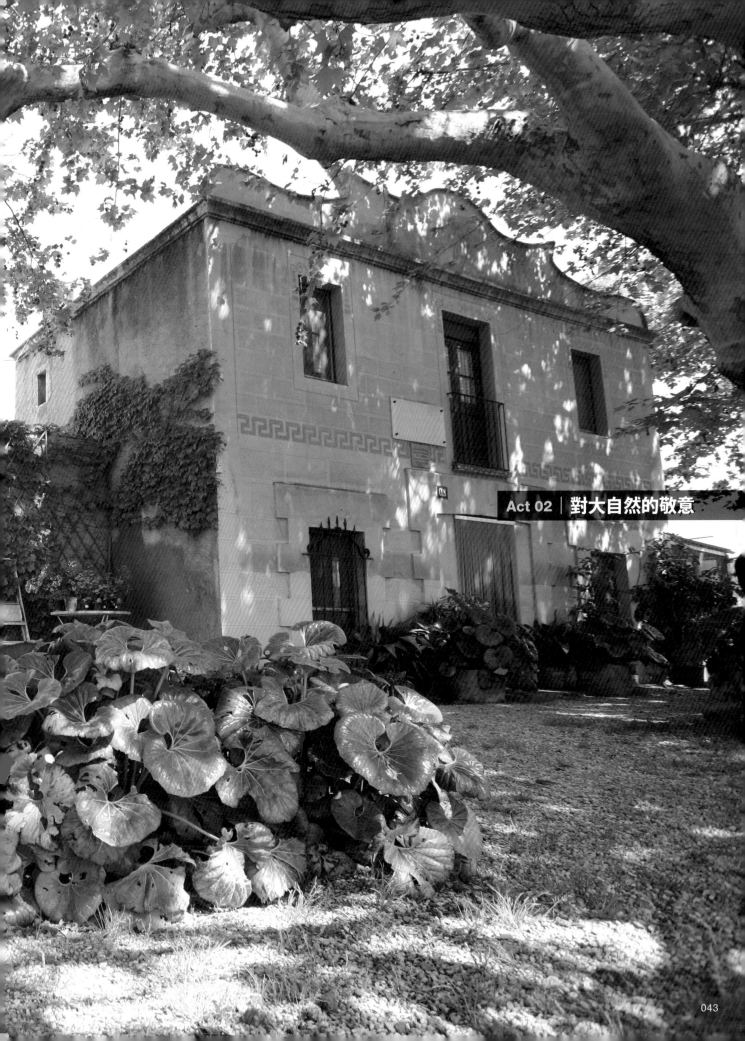

Act 02 | 對大自然的敬意

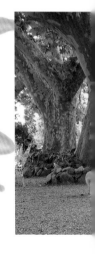

這裡是「Mas de la Calderera」（製鍋工匠廬）。
高第在16歲之前，每逢週末都會來這個別墅。
這是位於雷烏斯郊區留多姆斯村外的一棟小屋。
周圍都是橄欖樹果園，一到夏天，樹葉茂密時，就看不見房舍了。

「想多暸解這個人。」當我這麼想時，
最佳的捷徑，
就是探訪那個人曾經生活過的地方。

「別墅＝有錢人」，這是日本人的觀念。
對於住在都會中的西班牙人而言，週末到別墅去休息，是相當平凡的事。
這裡並不是我們所謂的「別墅」，只是一個鄉間小屋。
在一望無際的大地上，可以聞到草木的香味。
腳底則是忠實傳達著泥土和草地的柔軟感受。
這是高第曾經見過、走過、接觸過的大自然。

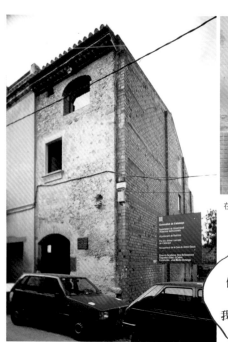

在高第的父親設立工坊的留多姆斯村家門前拍下紀念照。

> 說真的，
> 像這樣循著前人足跡
> 四處造訪，
> 我感覺是很有意義的。

在雷烏斯的老家前，矗立著少年高第的銅像。因為他的腳有患病，所以是坐姿？

度過童年時期的三個地方

從巴塞隆納坐車大約2個小時。
就到了高第位於雷烏斯市區的家。
在雷烏斯郊區的留多姆斯村，有父親的銅板器具工坊，
留多姆斯村外則是高第家的別墅。
平日，高第是從雷烏斯的家到留多姆斯村的工坊，
週末，則是到村外的別墅去。
或許在別墅接觸到的大自然，給了他很強烈的影響吧。
於是我們前去造訪仍舊保存著當時風貌的雷烏斯，
以及現在成為「高第博物館」的高第父親的工坊。

> 看著看著，
> 發現我不懂的東西
> 還真多。

高第博物館裡，展示著介紹高第建築的說明板（左），還有建築師田中裕也先生所繪製的高第建築實測圖（右）。

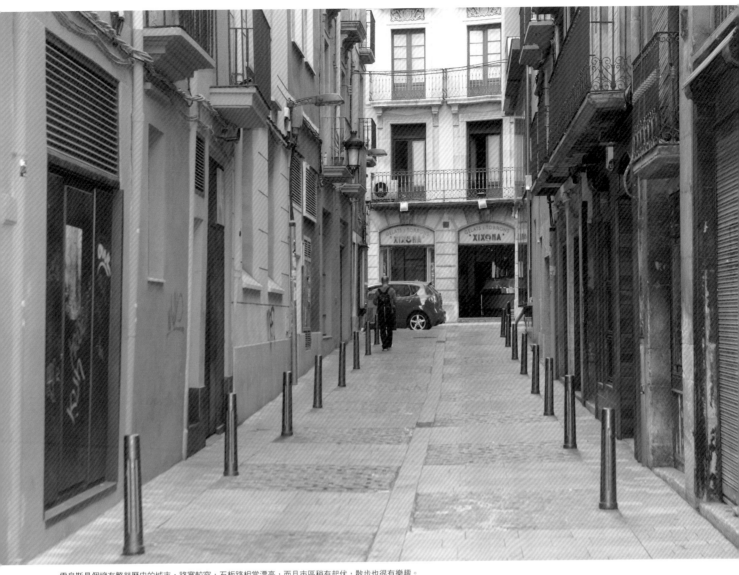

雷烏斯是個擁有繁榮歷史的城市，路寬較窄，石板路相當漂亮，而且市區稍有起伏，散步也很有樂趣。

都會之子高第

高第在雷烏斯的市區成長。這裡很久以前是靠著工業而興起的大都會。
高第的家，就位於這個城市靠近中心的地方。

有些事
之後就會
得到解答。

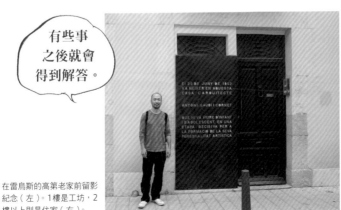

在雷烏斯的高第老家前留影
紀念（左）。1樓是工坊，2
樓以上則是住家（右）。

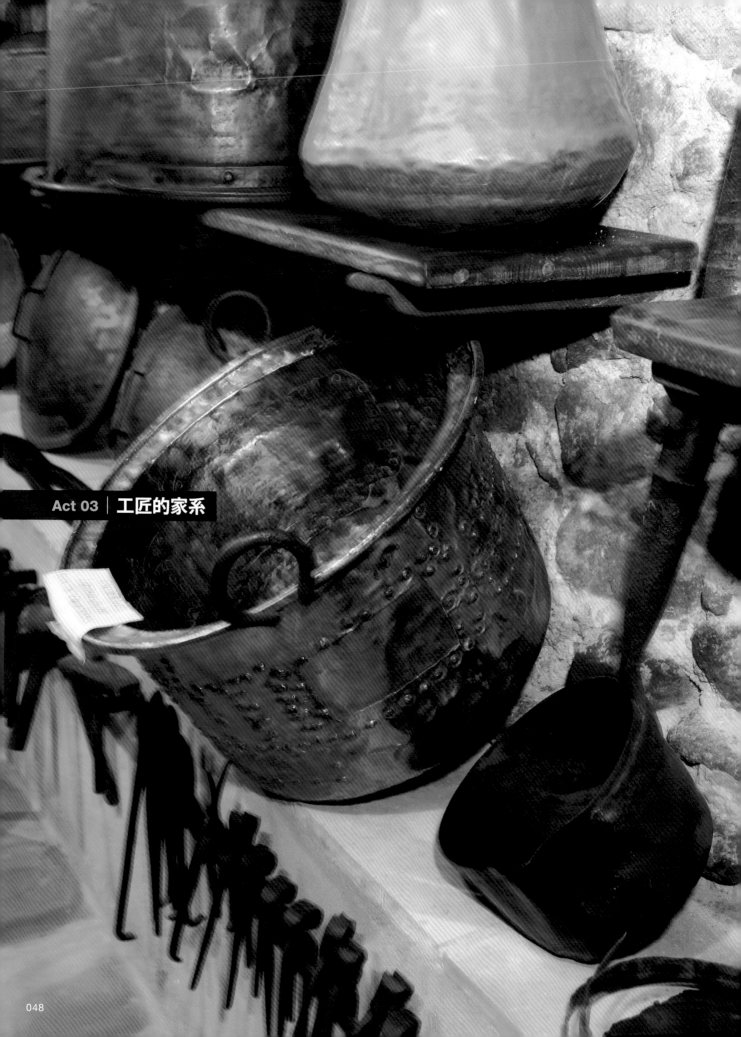

Act 03 | 工匠的家系

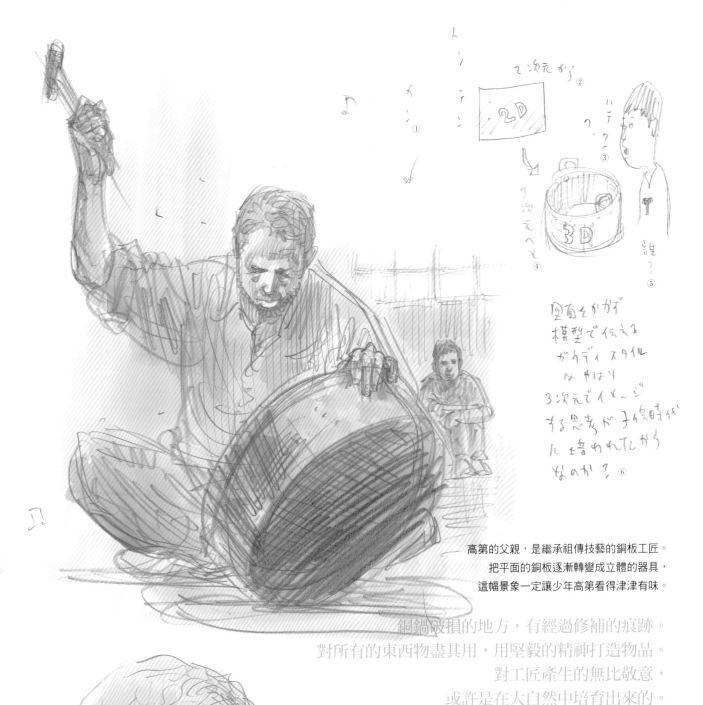

高第的父親，是繼承祖傳技藝的銅板工匠。
把平面的銅板逐漸轉變成立體的器具，
這幅景象一定讓少年高第看得津津有味。

銅鍋破損的地方，有經過修補的痕跡。
對所有的東西物盡其用，用堅毅的精神打造物品。
對工匠產生的無比敬意，
或許是在大自然中培育出來的。

現在工坊的樓上變成「高第博物館」，
完整重現當年的廚房和各個房間。
高第就是在這裡，和那些工匠們一起吃飯嗎？

在這樣的地方吃飯，在這樣的床鋪上睡覺，
還有，是不是也這樣抬頭望著天花板呢？
我感覺到，這是可以描繪的題材。

高第確實曾經住在這裡……。博物館保留的生活感，讓人有這樣的體會。
經過數次修補，仍舊繼續使用的銅鍋等容器，還有堅毅地打造器具的工匠們。
看著他們的背影長大，才會珍惜自己所繼承的精神，
並且培育出對工匠的敬意吧。

在留多姆斯村的「高第博物館」裡，不僅重現工坊，也重現了工匠生活起居的空間。

工匠家庭的三男

安東尼是高第家的三男，在他之上有兩位哥哥、兩位姊姊。
身為么兒的高第，受到家人們的疼愛，暱稱他為「東尼」。
安東尼出生當時，在他們家附近，還住著祖父母、叔叔、嬸嬸、
堂兄堂弟等許許多多的親戚。
家族的人聚會時，一定相當熱鬧。
么兒受到寵愛是常見的事，但是安東尼卻特別受寵。
因為在安東尼出生2年前，次女瑪莉亞在5月時夭折，年僅4歲，
長男法蘭塞斯克在8月時蒙主寵召，年僅3歲。
在陷入悲傷的家庭中，次男法蘭塞斯克誕生，接著是高第誕生。
親朋好友們想必又籠罩在歡樂之中。
和次男相比，身體屎弱的么兒，必定是被親戚們細心呵護長大的。

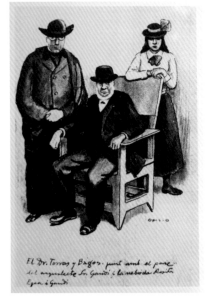

中央是高第的父親，右方是姊姊（羅莎）的女兒羅莎。
高第都叫她的小名「羅希塔」。左邊是托勒斯神父。

高第小知識
「森林之民」的家系

高第的祖先，是住在法國的森林之民。8代以前的祖先越過庇里牛斯山，來到了西班牙。高第的眼珠是藍色的，這是「森林之民」的明證。因為住在森林裡的人，習慣在陰暗的森林中生活，所以有了這樣的進化。顏色較淺的眼珠，據說能更仔細地分辨光影。至於日照強烈的地中海居民，則有著不畏烈日的黑色眼珠。

安東尼出生時高第家的5位成員

父	法蘭塞斯克 39歲
母	安東妮雅 38歲
長女	羅莎 8歲
次男	法蘭賽斯克 1歲（和父親及長男同名）
三男	安東尼 0歲（家中第5個孩子）

Antoni
Gaudí Cornet
Arquitecte
* Riudoms, 25-6-1852
+ Barcelona, 10-6-1926

並不是某一天突然從外太空飛來的。

工坊裡展示的高第族譜樹狀圖。

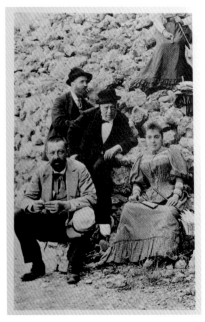

這張照片的正中央是高第的父親，右邊是姪女羅希塔，左上是高第，左下是高第的友人山塔洛。

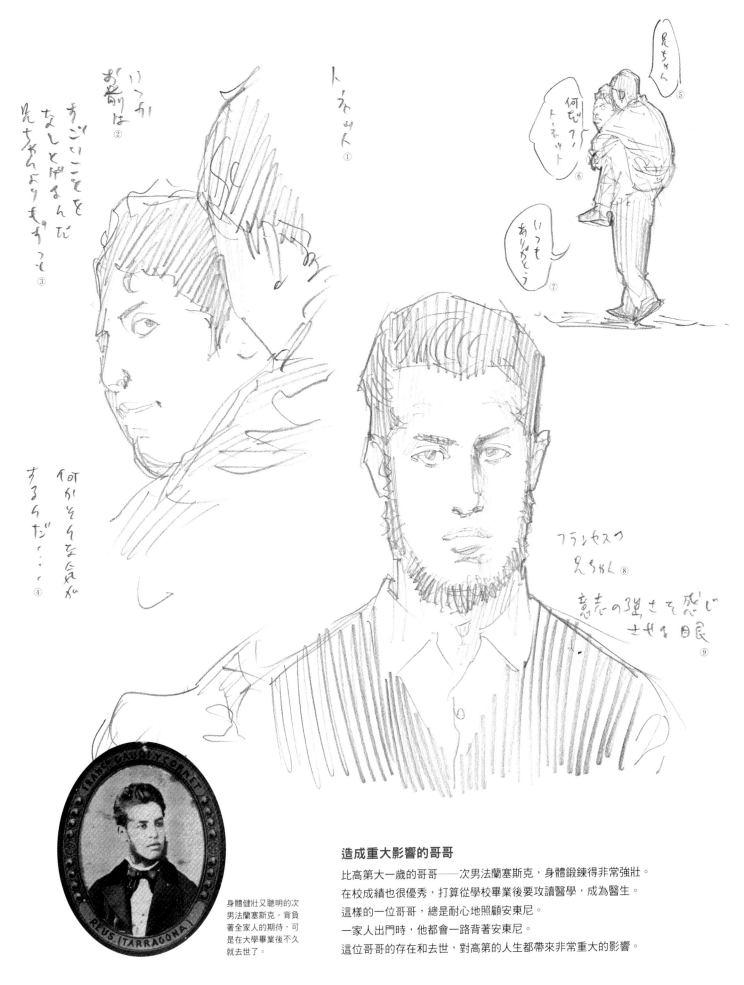

身體健壯又聰明的次
男法蘭塞斯克。背負
著全家人的期待，可
是在大學畢業後不久
就去世了。

造成重大影響的哥哥

比高第大一歲的哥哥──次男法蘭塞斯克，身體鍛鍊得非常強壯。

在校成績也很優秀，打算從學校畢業後要攻讀醫學，成為醫生。

這樣的一位哥哥，總是耐心地照顧安東尼。

一家人出門時，他都會一路背著安東尼。

這位哥哥的存在和去世，對高第的人生都帶來非常重大的影響。

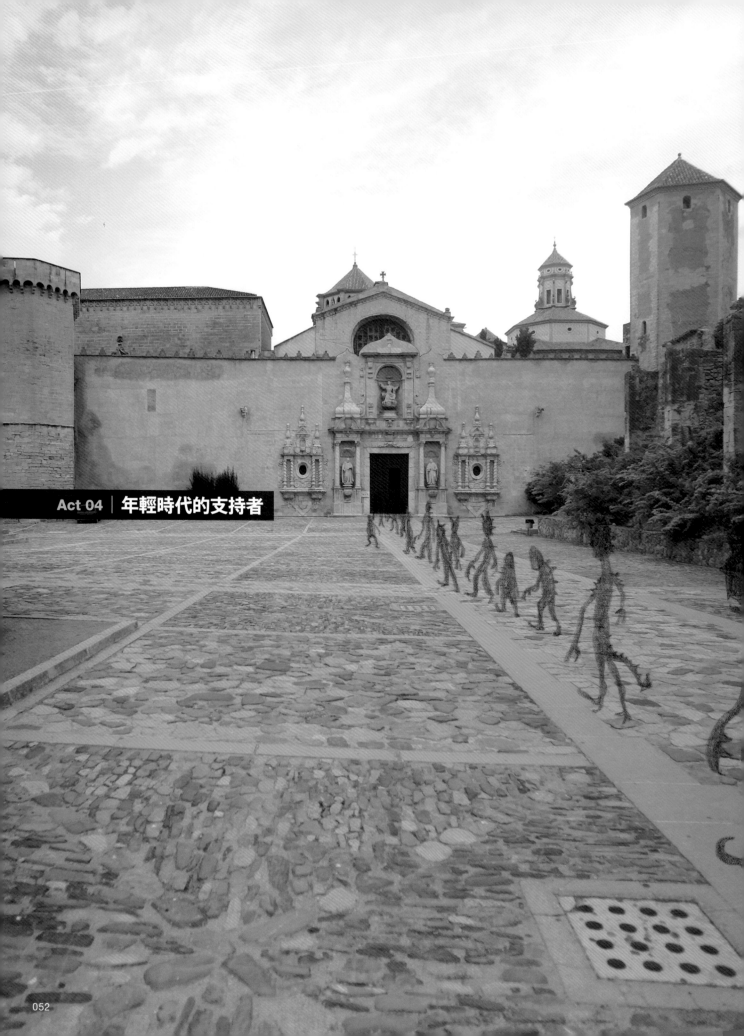

Act 04 | 年輕時代的支持者

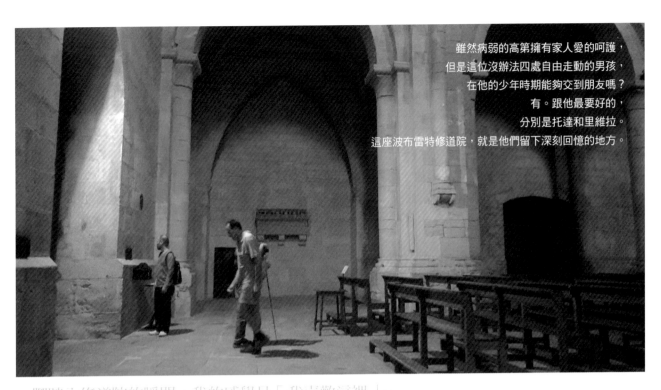

雖然病弱的高第擁有家人愛的呵護，
但是這位沒辦法四處自由走動的男孩，
在他的少年時期能夠交到朋友嗎？
有。跟他最要好的，
分別是托達和里維拉。
這座波布雷特修道院，就是他們留下深刻回憶的地方。

一腳踏入修道院的瞬間，我的感覺是「我喜歡這裡」。
厚重的石造建築，散發著閒靜的氣氛。
彷彿過去所做過的一切壞事，
都會被徹底洗滌乾淨，
把壞的東西全都從身體裡嘔吐出來一樣。

053

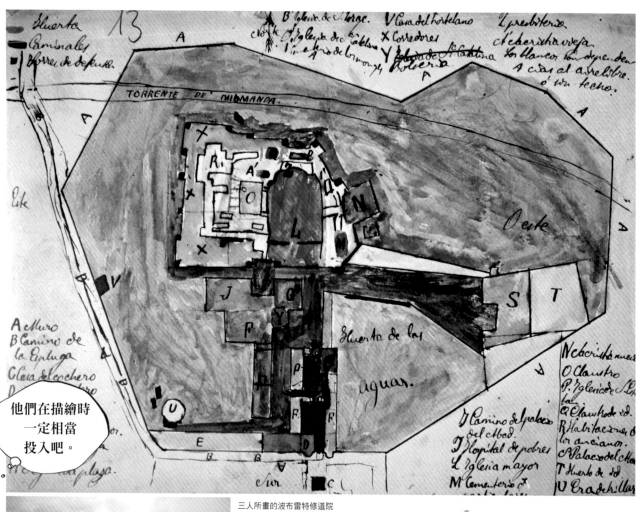

他們在描繪時一定相當投入吧。

三人所畫的波布雷特修道院修復圖。一般認為是高第在17歲時繪製的，不過，另有一說是他年紀更小的時候畫的，也有人說這其實是托達畫的(上)。波布雷特修道院(正式名稱是Monestir de Santa Maria de Poblet，聖母瑪利亞波布雷特修道院)在12世紀動工，由修士建造長達數個世紀之久，但是在高第的時代，卻處於荒廢的狀態。

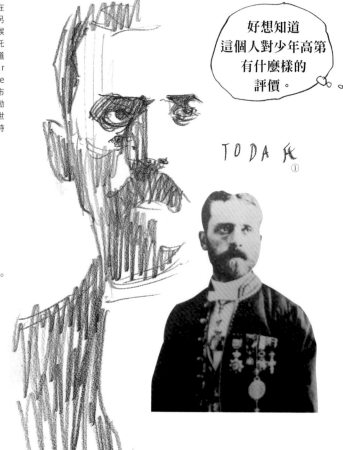

好想知道這個人對少年高第有什麼樣的評價。

原原本本的你就行了

高第、托達、里維拉。

這三個人，是在就讀雷烏斯的「皮亞斯教會學校」（中學）時認識的。

在16歲前往巴塞隆納升學前，高第就是在這裡接受教育。

當時，西班牙接受初級教育的就學率只有15%，

可見他們三人都是來自環境較為優渥的家庭。

托達和里維拉都是成績優秀的學生。

但是高第在學校的成績並不耀眼，身體也很羸弱。

不過，成績優秀的朋友讚賞他的繪畫才能，

這是高第後來朝建築師方向發展的重要契機。

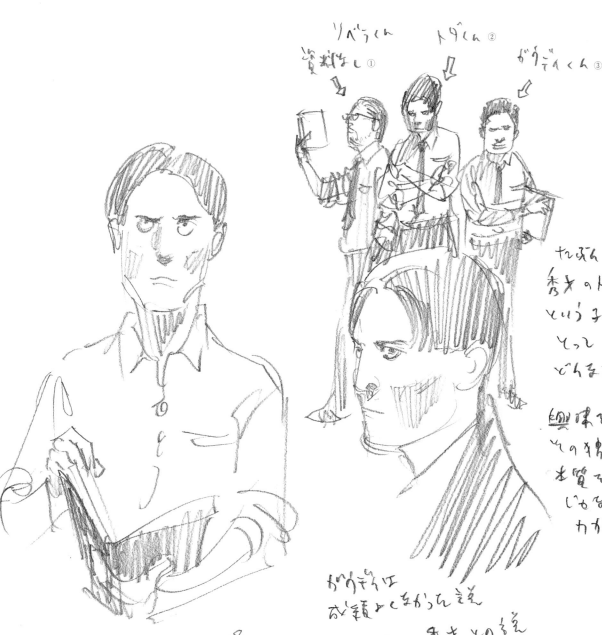

三人籌畫的修道院修復計畫

一般來說，三個男孩聚集在一起，
大概會計畫建立他們的「秘密基地」。
可是，這三個同學腦子裡想的，卻是規模更大的計畫。
在托達的故鄉波布雷特，有一座修道院。
看到這具有歷史傳統的修道院荒廢的模樣，三人開始畫起修復圖。
並且熱烈地討論修復圖的配置樣貌。
通常這類計畫，只是紙上作業的「孩子們的夢想」，但是托達卻將它付諸實行。
在高第死後，修復計畫進入了實行階段，
如今這座波布雷特修道院，已經成了世界遺產。

三人所發行的校內刊物
『El Arlequin』。

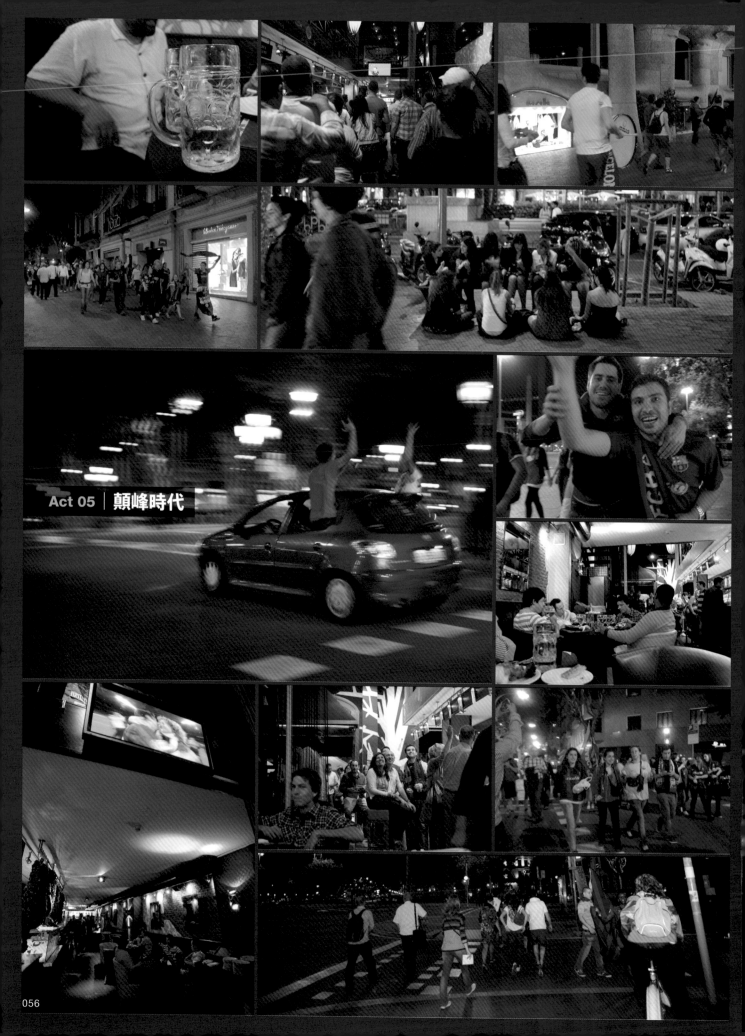

Act 05 | 顛峰時代

過了晚上9點的巴塞隆納。
開業到很晚、有情侶和家庭成員們光顧的BAR，
是這趟旅行中，我最中意的用餐地點。

高第也會到這種店裡享受熱鬧的氣氛嗎？

高第在25歲時成為建築師，這時他的身體變得健康多了，收入也增加了
貪玩的高第，夜夜都在鬧區度過。
雖然酒力很差，但是他愛抽菸，而且是一根接一根。他也愛美食。
據說，他是藝術家聚集的咖啡館常客。

回想起我在25歲時，是描繪灌籃高手的時期，
當時特別愛吃肉，所以也是我快速增胖的時期。

真實狀況
恐怕只有本人
才知道了…

高第小知識
佩皮塔這個名字

佩皮塔（或唸作佩佩塔）是小名，本名為約瑟芬·莫羅（Josephina Moreu）。

佩皮塔（pepita）的意思是水果的種子，本書以此為名，是希望能

夠成為探求創造的pepita。也帶有對高第抱著憧憬的含意。

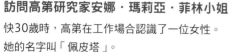

訪問高第研究家安娜·瑪莉亞·菲林小姐

快30歲時，高第在工作場合認識了一位女性。

她的名字叫「佩皮塔」。

「她一生結了三次婚，和高第認識時，正是第一次婚姻正在協調離婚的時期。

她有一頭金髮，身高很高，是非常漂亮的女性。

高第在接下來的5年，每到了星期天，都會去佩皮塔家吃飯。

並且等到她確定離婚之後的下一個星期天，向她求婚。

可是，這時她手上卻已經戴上別人給的訂婚戒指了。

這次失戀給高第很大的打擊，所以他才會從此埋首於建築事業。」

有人謠傳說，高第因為這次失戀，結果變成同性戀，

但是瑪莉亞小姐堅決否認了這種說法。

因為在這次失戀之後，高第再也沒有傳出任何戀愛的記錄，

不管是女性還是男性都沒有。

夜遊時刻順便拓展人脈的一箭雙雕之計

初出茅廬的建築師，當然不會馬上接到了不起的工作。

而且高第也沒有什麼富有的親戚當後盾。

當時他偶爾接到的工作是店鋪的裝飾，就只有這樣而已。

所以高第心想，必須拓展人脈才行。

當建築學校的校長舉辦參觀旅行時，他也報名隨行，

還加入了同業團體（加泰隆尼亞主義之科學探索協會）。

這是當時加泰隆尼亞最大的建築同業聚會，會員超過500人。

而且會員們的來頭都不小。

不僅有建築師，還有著名文化人、宗教界人士、經貿界大人物等等。

高第積極地參與協會事務，成為候補委員。

即使他不擅長的執筆工作也在所不辭，每一次開會都必定出席。

和大人物們在咖啡廳聚會，在社交圈露臉，學著抽菸喝酒。

努力地想攀附上升氣流。

終於，經貿界的大人物願意把大規模的工程交給他，

接著，聖家堂也找他擔任建築師。

他為咖啡廳所做的裝潢，還得到了店鋪設計大獎。

作戰計畫圓滿成功。

「希貝爾特藥房」是在1879年完成。剛成為建築師的高第，負責室內與傢俱的裝飾設計。

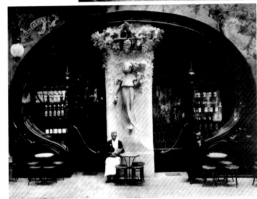

「托里諾咖啡廳」在1902年完成，獲得第一屆巴塞隆納店鋪設計大獎的殊榮。

只有香菸戒不掉

高第是有名的老菸槍。

和他一起工作的雕刻家羅倫佐曾說：

「香菸的煙霧瀰漫，幾乎看不清模型的樣貌。」

在41歲時，高第經歷了瀕死的斷食體驗，

即使在斷食期間，他也戒不了香菸。

到蒙瑟拉特山郊遊旅行時，他也是叼著香菸拍照留念。

這樣的高第，到了50歲左右才開始戒菸。

他和好友托勒斯神父曾有一起戒菸的記錄。

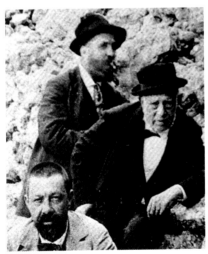

前往蒙瑟拉特山郊遊時的紀念照，嘴上叼著香菸的就是高第。

盡情玩樂的10年期間

接到大型的委託工作後，

之後不斷有工作找上門，再也沒有遊樂的時間了。

這裡有兩張照片。

26歲時的高第，面容相當精悍。

服裝也相當整齊隆重。

另一張照片是36歲時的高第，眼皮下垂。

這張照片是為了貼在萬國博覽會參觀證上而拍的照片，

但是卻把頭髮剃光，衣服也處處皺褶。

這樣的變化，是因為失戀？還是因為對玩樂人生已經感到無趣了呢？

不論是什麼原因，高第的10年顛峰時代在此時告一段落，

此後的他，走上了虔誠的天主教信徒之路。

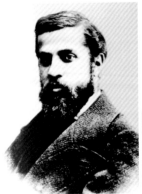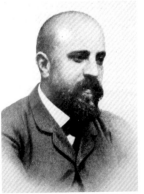

26歲的高第。剛成為建築師的時候拍的照片（左）。36歲的高第。1888年舉辦的巴塞隆納萬國博覽會參觀證所使用的照片（右）。

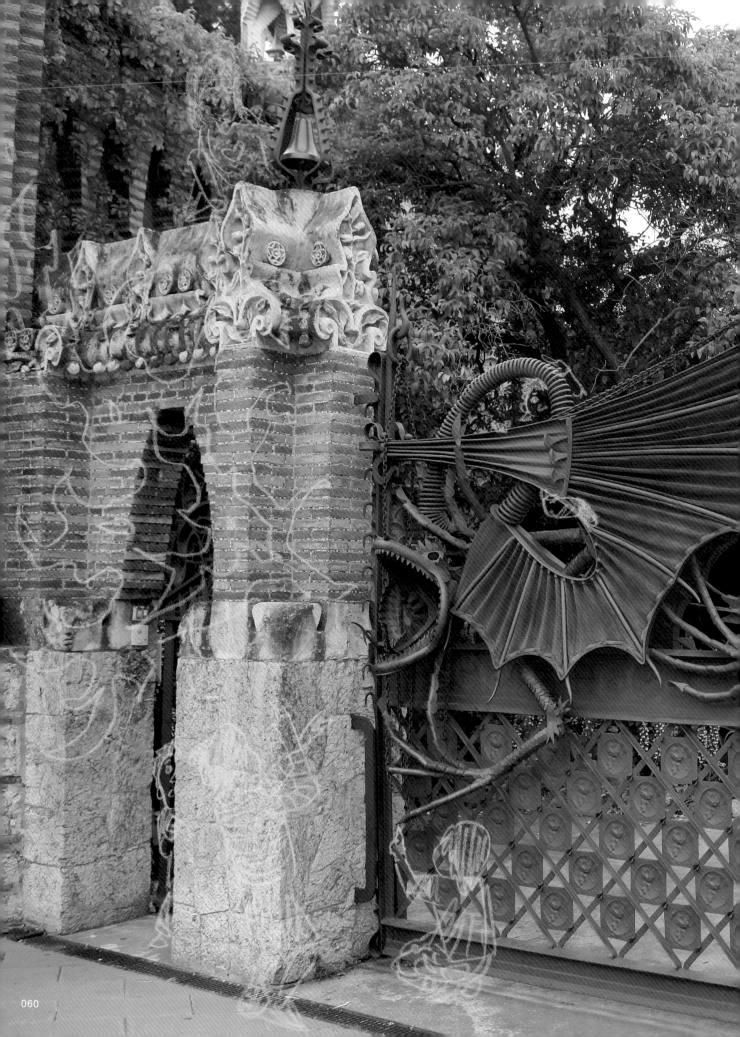

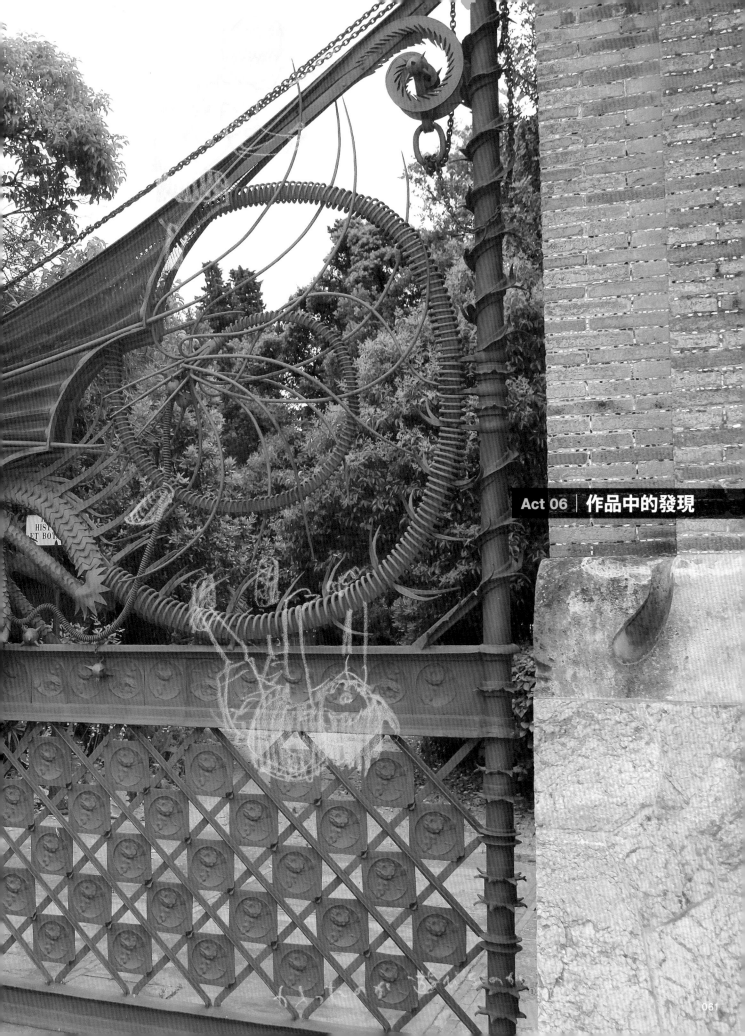

Act 06 | 作品中的發現

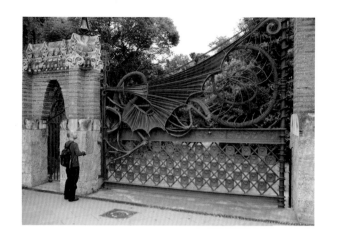

年輕時意氣風發的高第，
能夠找到他特有的風貌嗎？

高第初期的作品之一「維森斯之家」。
這裡是私人住宅，沒有得到許可的話，是不能進去的。
在此之前，井上只看到聖家堂和米拉之家，
那些以曲線為基調的高第作品。
看到奎爾別墅和維森斯之家時，
體會到了那個「不一樣的高第」。

奎爾先生看到這個大門，
心裡究竟有什麼感想呢？

這裡是距離巴塞隆納市中心大約10分鐘車程的「Finca Güell」。
也就是「奎爾別墅」。
高第的贊助者（出資者）艾伍塞皮歐·奎爾伯爵，
就是利用這裡當成和家人們共度週末的別墅。
這是對高第極為重要的贊助者首次提供給高第的工作機會。

雖然我不懂這是什麼含意，
不過，
確實是個讓人很想要走進去的門。

這趟旅行最先探訪的地點就是這裡，非常值得紀念。

這個突然出現的衝擊，未免也太強烈了。

讓高第建築入門者
頗為訝異，
驚嘆：原來也有這種東西啊。

直線的建築，搭配上華麗的裝飾。
有著凸起的邊框。
其實這棟建築物，當初建造時周圍有很大的空間，
四周都是向日葵農場，因為是蓋在花圃之中，
才會用這麼華麗的裝飾。
「現在這棟建築物正待價而沽喔。」聽到這句話的井上，說道：

不過，我不是很喜歡啦。

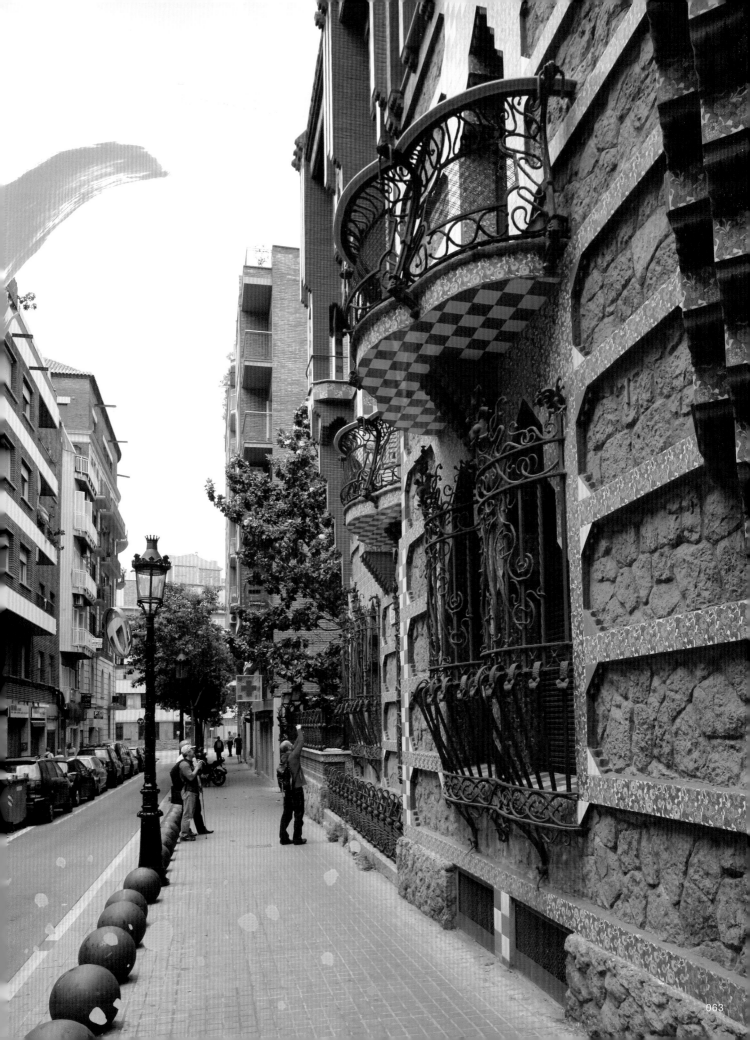

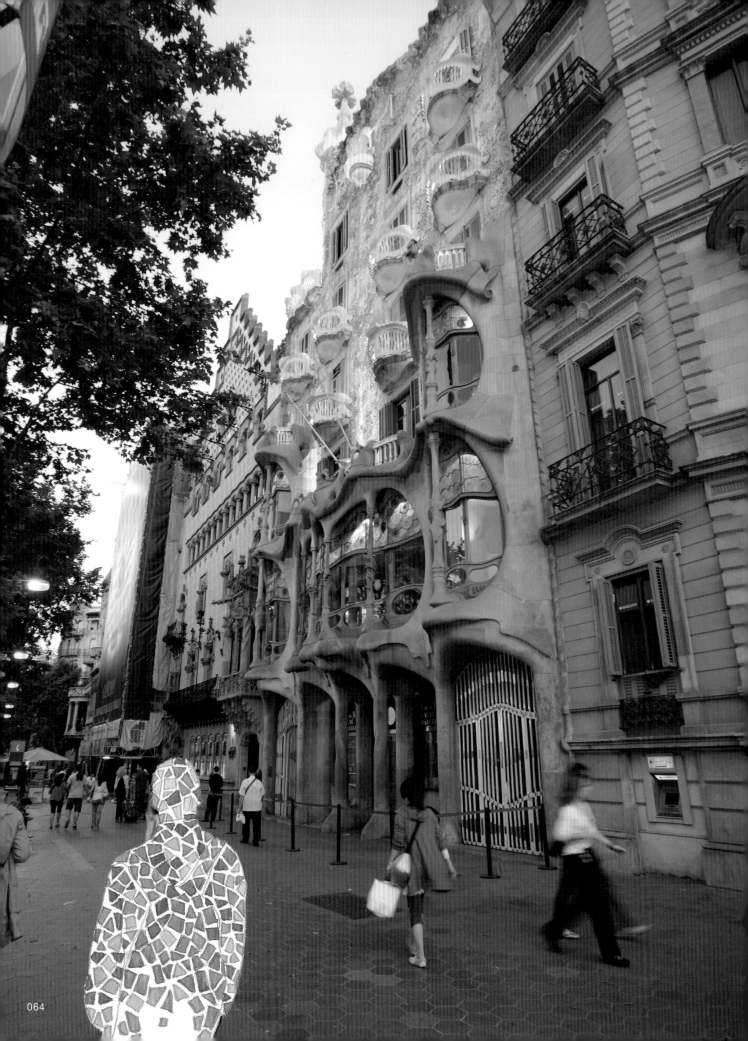

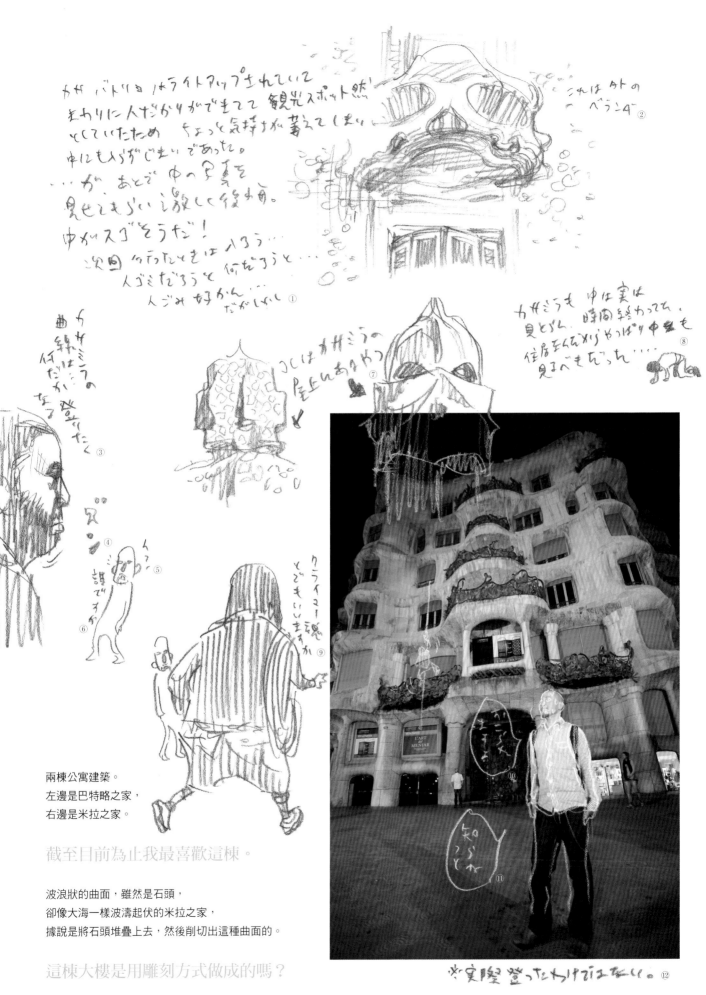

兩棟公寓建築。
左邊是巴特略之家，
右邊是米拉之家。

截至目前為止我最喜歡這棟。

波浪狀的曲面，雖然是石頭，
卻像大海一樣波濤起伏的米拉之家，
據說是將石頭堆疊上去，然後削切出這種曲面的。

這棟大樓是用雕刻方式做成的嗎？

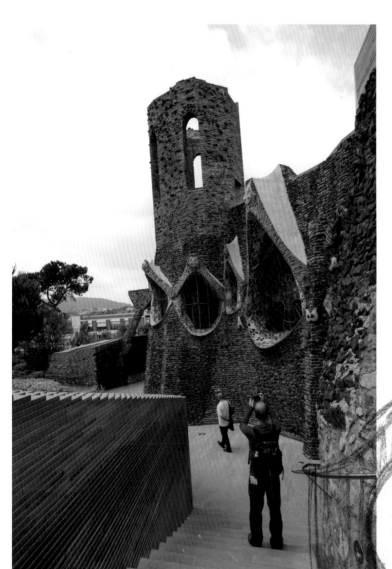

エクセビホ.グエル伯爵

一貫してガウディの
パトロンであった

ガウディだけに援助してた
わけではなく、ほかにも
芸術家の援助はしていたと
加メン.グエルさんは
いってた。4分外れの富豪.

でも やっぱり
ずっと援助しつづけた
ということは ①

ガウディの中の
何かを信じていた
ということかな。

意外と 何となく、いいじゃんあいつのつくるのは
程度 のこと だったり？②

即使在過了100多年之後的今天，
初次來訪的人，也都會留下類似的印象嗎？
高第早就算計好了嗎？

舉例來說，這個窗戶，看起來像什麼呢？
像魚的嘴巴？還是少女的眼淚？各種說法都有。
被人們稱為聖家堂原型的「奎爾紡織村教堂」，
完工的只有地下聖堂的部分而已。怎麼看都和其他建築不同。
逐一向井上說明這些建築與裝飾的含意……結果他說：

我知道自己沒有淵博的知識。
我也知道這就像是跳入一潭水一樣，
可是沒想到這一潭水居然是大海，
而且是深海，來到這裡，我深刻體認到這一點。

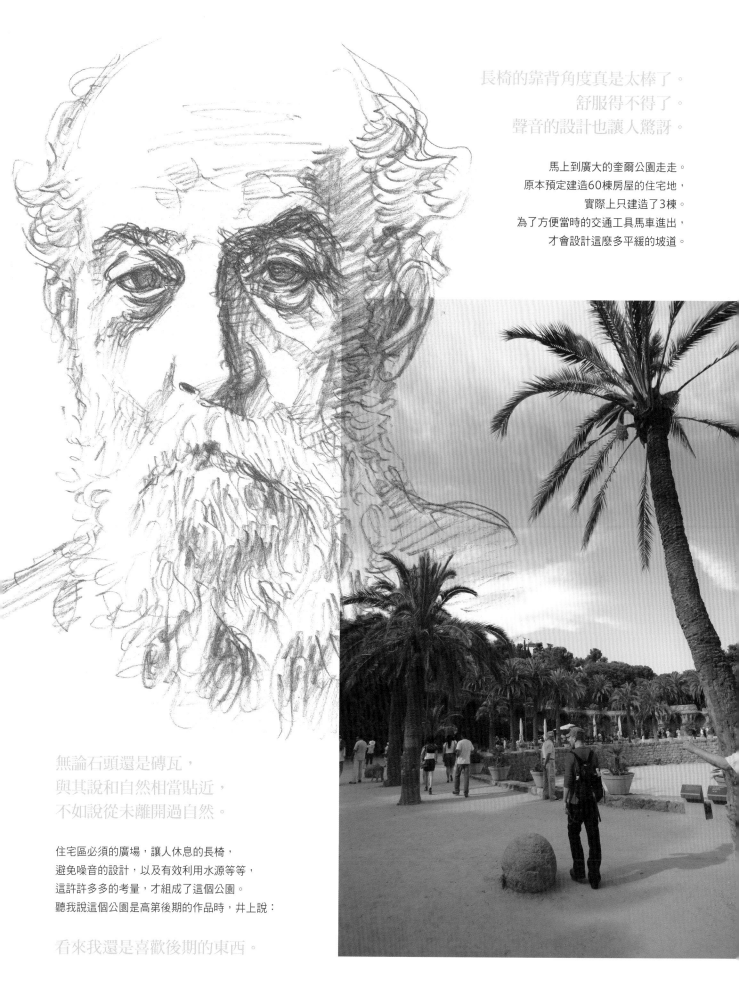

長椅的靠背角度真是太棒了。
舒服得不得了。
聲音的設計也讓人驚訝。

馬上到廣大的奎爾公園走走。
原本預定建造60棟房屋的住宅地，
實際上只建造了3棟。
為了方便當時的交通工具馬車進出，
才會設計這麼多平緩的坡道。

無論石頭還是磚瓦，
與其說和自然相當貼近，
不如說從未離開過自然。

住宅區必須的廣場，讓人休息的長椅，
避免噪音的設計，以及有效利用水源等等，
這許許多多的考量，才組成了這個公園。
聽我說這個公園是高第後期的作品時，井上說：

看來我還是喜歡後期的東西。

067

高第的主要作品

企劃名稱	高第的年齡	工期
		1870 1880 1890 1900 1910 1920 1930 1940 1950 1960 1970 1980 1990 2000
城堡公園	21～30歲	1875～1882（5年）
皇家廣場的街燈	26歲	1878～1878（1年）
維森斯之家	26～36歲	1878～1888（10年）
奇哈諾宅邸（奇想屋）	31～33歲	1883～1885（2年）
聖家堂	31～73歲	1883～1926（43年）
奎爾別墅（Finca Güell）	32～35歲	1884～1887（3年）
奎爾宮（Palacio Güell）	34～37歲	1886～1889（3年）
阿斯托佳主教邸宅	36～42歲	1887～1893（6年）
聖德雷沙學院	36～38歲	1888～1890（2年）
波提內斯之家	39～41歲	1891～1893（2年）
奎爾酒莊	43歲	1895～1895（1年）
卡爾倍特之家	46～48歲	1898～1900（2年）
奎爾紡織村教堂	46～54歲	1898～1916（18年）
貝列斯夸爾德別墅（菲格拉斯宅邸）	48～58歲	1900～1909（9年）
奎爾公園	48～62歲	1900～1914（14年）
米拉勒斯之門	49～50歲	1901～1902（2年）
馬佑卡大教堂整修	51～62歲	1903～1914（8年）
巴特略之家	52～54歲	1904～1906（2年）
玫瑰經榮耀紀念碑	54歲	1906～1906（1年）
米拉之家	54～58歲	1906～1910（4年）
聖家堂附設小學	57歲	1909～1909（1年）

這趟旅行中接觸到的許多作品

高第的建築師生涯中，推出超過60件企劃，
其中有20棟建築物成為世界聞名的代表作。
這裡我們要介紹的是井上實際參觀接觸的作品。
從建築物的完工順序，大致分為前期、中期、後期，這樣比較容易理解。
前期是以伊斯蘭風格的裝飾見長（維森斯之家、奎爾別墅），
中期是師法自然元素（巴特略之家、米拉之家），
後期是融入自然的建築（奎爾紡織村教堂、奎爾公園）。

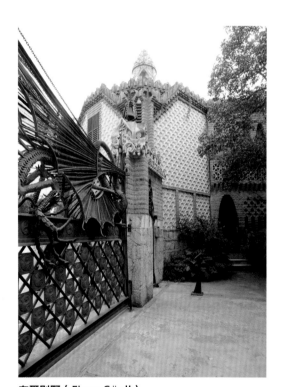

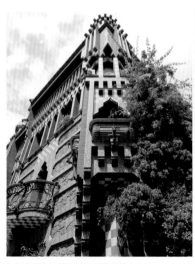

維森斯之家（Casa Vicens）
巴塞隆納（世界文化遺產）
出資者：馬努耶爾・維森斯・伊・蒙塔聶爾
（Manuel Vicens i Montaner）

高第的處女作。黃色與綠色的磁磚象徵著在土地上茂盛生長的植物和花朵。鐵欄杆的裝飾模擬棕櫚的葉子。以直線為主的伊斯蘭風格建築，引領了當時的流行風潮。出資者是經營磁磚工廠的企業家，所以能夠大量使用當時還相當昂貴的磁磚。

在狹窄街道一隅建造的直線條建築（左）。
綠色與黃色的花紋磁磚與庭院的植物同化在一起（右）。

奎爾別墅（Finca Güell）
巴塞隆納
出資者：艾伍塞皮歐・奎爾・巴吉卡爾比（Eusebio Güell Bacigalupi）

奎爾別墅是奎爾先生首次邀請高第設計的建築。兩人早在6年前的巴黎萬國博覽會時就已經認識，當時奎爾先生32歲。或許當時還沒有足夠的財力讓高第進行大規模工程吧。當年佔地遼闊的別墅，如今只留下北側的大門周邊，大門上裝飾著張開大口的鑄鐵製飛龍特別令人印象深刻。

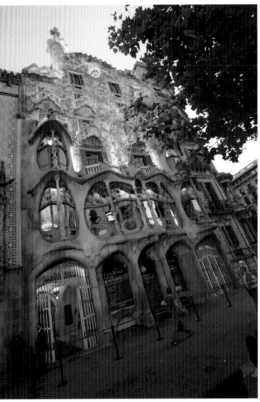

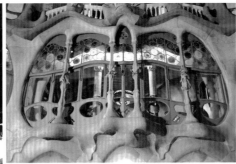

華燈初上的傍晚（左）。二樓的裝飾尤其花俏，在沒有電梯的當年，二樓就是主要房間（右）。

米拉之家（Casa Milà）
巴塞隆納（世界文化遺產）
出資者：培多羅·米拉·伊·坎普斯
（Pedro Milá i Camps）

米拉之家位於加西亞路的轉角處，和巴特略之家大約相距徒步5分鐘的距離。出資者米拉先生是財經界人士，經營紡織工廠，並且擔任國會議員，和巴特略先生及同業的奎爾先生是好友。相較於改建而成的巴特略之家，米拉之家是全新建造而成，所以相當寬闊，兩棟建築都被當成高級公寓來使用。

巴特略之家（Casa Batlló）
巴塞隆納（世界文化遺產）
出資者：荷西·巴特略·卡薩諾瓦斯
（José Batlló Casanovas）

巴特略之家位於巴塞隆納最熱鬧的加西亞路上，附近有很多知名建築師所設計的房屋。無論從外面看還是到裡面參觀，都感覺到這棟房屋像是生物。沒有直線、自由又色彩豐富的裝飾非常引人注目。屋頂上是加泰隆尼亞的英雄，屠龍的聖喬治。

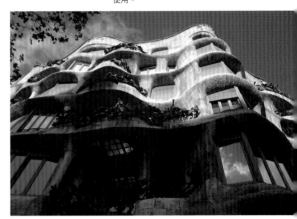

奎爾公園（Parc Güell）
巴塞隆納（世界文化遺產）
出資者：艾伍塞皮歐·奎爾·巴吉卡爾比（Eusebio Güell Bacigalupi）

奎爾公園位於能夠眺望巴塞隆納街景的小山丘上，佔地相當廣，原本是奎爾先生預定興建的住宅區，可是只賣掉3棟房子，所以轉讓給巴塞隆納市管理。公園裡最醒目的就是破碎磁磚的裝飾和波浪的曲線造型，中空廣場的長椅因為坐起來很舒服，特別受人歡迎。這裡實踐了自產自銷的精神，不僅讓人眼睛看了開心，還能夠發掘自己內心不同的感受。

奎爾紡織村教堂地下聖堂（Cripta Colonia Güell）
巴塞隆納市郊（世界文化遺產）
出資者：艾伍塞皮歐·奎爾·巴吉卡爾比（Eusebio Güell Bacigalupi）

奎爾紡織村教堂，是一座只有地下聖堂的未完成教堂建築，儘管如此，這裡仍被譽為高第的最高傑作。高第在這裡實踐了「不怵逆重力而能自行站立的建築」，被眾多柱子包圍的空間，讓人產生置身於母親胎內的錯覺。原本預定教堂完工後，只有鐘塔會稍微從松樹林間露出塔尖，是以融入大自然為設計理念的教堂。

教堂的外觀，左側是教堂的出入口（左）。圍繞著地下聖堂的祭壇褶痕（右）。

橋上有道路，順著平緩坡道散步感覺很棒（左）。　公園的入口處，鐵柵門上有棕櫚葉的裝飾。這裡充滿自然風情，前方可以看到中空廣場（中）。　中空廣場。長椅坐起來非常舒服（右）。

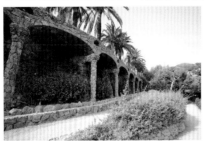

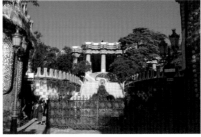

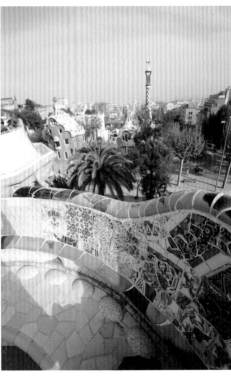

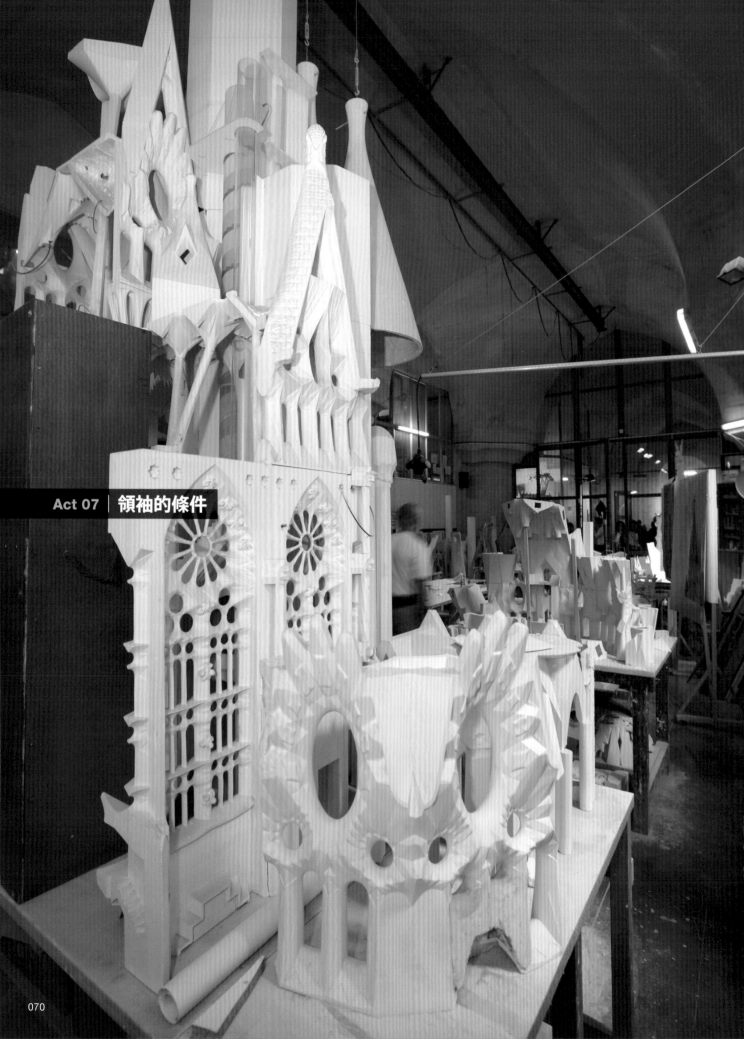

Act 07 | 領袖的條件

サグラダファミリアの中
模型職人たちの働く工房に
入れてもらった。瞬時湧き上がる
ワクワク感を「ジャマしちゃいかん」
という戒める気持ちが
おさえこむ。こういうの、
いいのかわるいのか、
まあめんどくさいヤツとは思う。①

おどろいた！倉庫部屋を占める
棚にだらりと並んでる石みたいの。
何だこれは？②

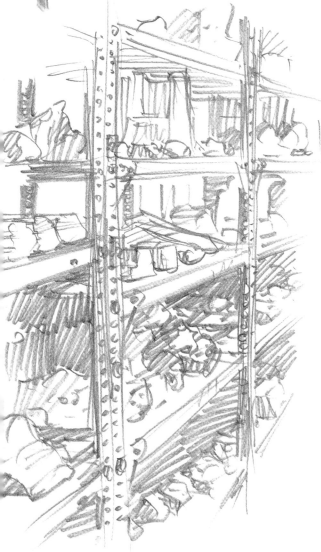

1936〜39年のスペイン内戦によって
破壊された模型の破片！
その残骸が一式のものが並べられて
いるのだった。入り切れないくらい。

破片の復元が本格的に始まったのは
1951年でそう。

何という気の長くなる作業。
ガウディの建築は図面でなく模型をもとになされる
ので必要な作業には了かいない。
それにしても … いくつもの困難をのりこえて
よくぞここまで … 何だろう これは
この営みが語りかけるものは。③

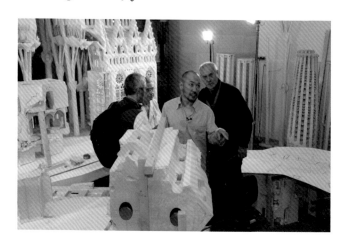

「高第的世界」成立之後，
直到今天，現場的工匠們仍舊在持續施工。

打從心底喜歡自己的工作，
認真而且享受地投入，一眼就能看出來。
並沒有悲壯的感受。

喬治‧庫索先生（右方照片）從15歲起
就來到聖家堂擔任模型工匠。
他心裡想著「如果是高第會怎麼做」，
就這麼不斷地製作模型。

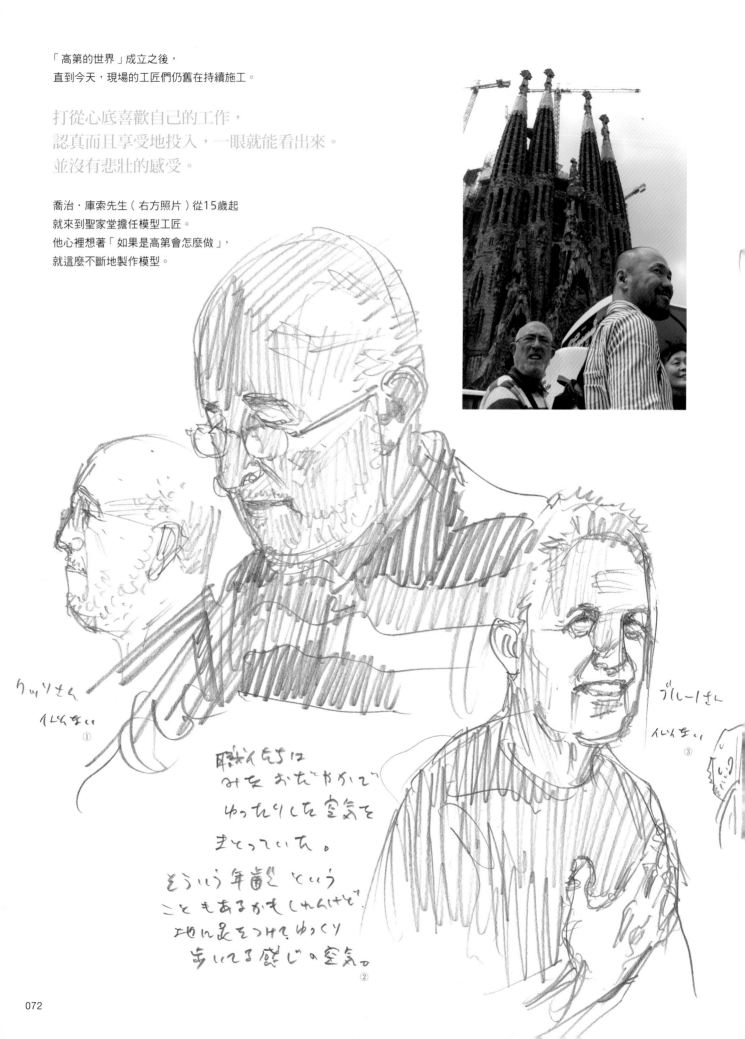

リッソさん
似てない
①

ブルーさん
似てない
③

職人たちは
みな おだやかで
ゆったりした空気を
まとっていた。

そういう年齢という
こともあるかもしれんけど、
地に足をつけてゆっくり
歩いてる感じの空気。
②

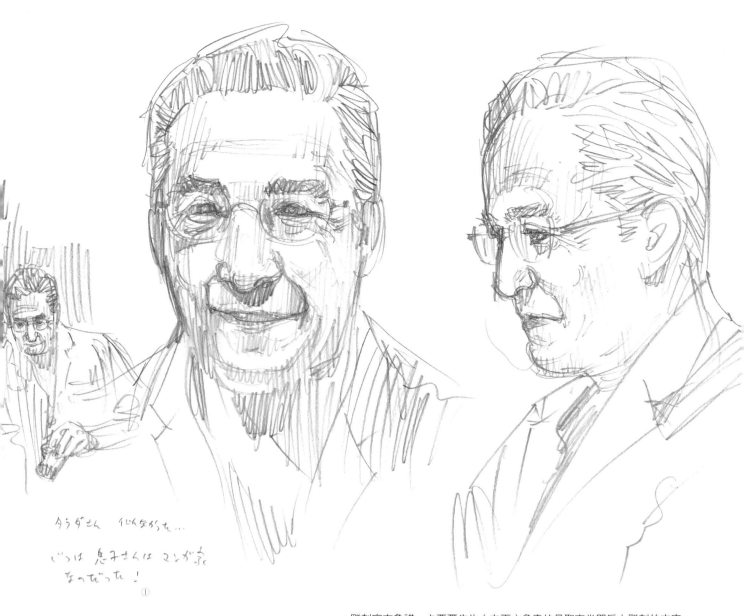

ダラダさん　似ちがら…

じつは 息子さんは マンガ家
なのだった！

①

雕刻家布魯諾‧卡賈爾先生（左下）負責的是聖家堂門扉上雕刻的文字。
他用石膏雕刻，做成模具，然後做出青銅材質的門。
當工作得很累的時候怎麼辦？他笑笑地說：「稍微休息一下就好了。」
像這樣發揮創造力，「工匠技藝」比建築本身更讓人感受到魅力的人還有很多。
接下庫索先生工作的約瑟夫‧塔拉達先生（右下）就是其中一人。
據他說，即使面對著連續看了數十年的聖家堂，每天還是會有新發現。

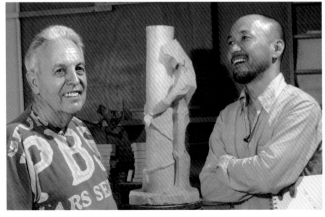

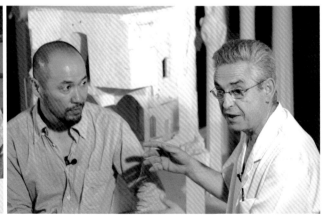

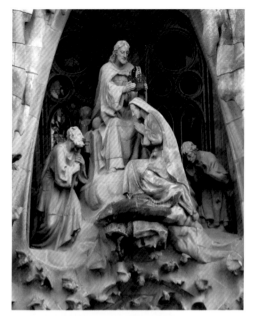

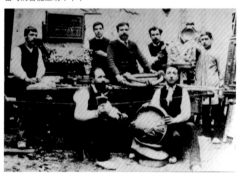

聖家堂的雕像有很多都是以真實人物作為雕刻藍本（上）。
當時的普提工坊（下）。

活在同一時代的工匠
羅倫佐・馬塔馬拉
1852～1927年／雕刻家・裝飾家

1870年代，高第在設計城堡公園的一部分時，頻繁地前往艾伍達爾德・普提的工坊，這座建築工坊負責許多建築的工程。讓高第一舉成名的手套店櫥窗，還有奎爾別墅的鐵製飛龍，都是普提工坊所製作的。和普提工坊隔街相望的是羅倫佐・馬塔馬拉的工廠。透過普提工坊認識的高第和馬塔馬拉，兩人的年紀相同，而且又是同鄉，所以成了好朋友。高第在設計皇家廣場的街燈時，把工程交給馬塔馬拉，此後馬塔馬拉便一直支持著高第的事業。在設計聖家堂時，擔任模型製作工匠總監的也是馬塔馬拉。聖家堂的誕生立面之中，據說有以馬塔馬拉為藍本所製作的雕像，有人說耶穌像也是以馬塔馬拉為藍本，不過現在難以確認了。

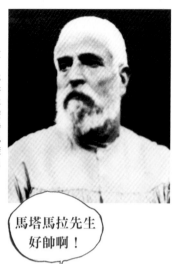

馬塔馬拉先生
好帥啊！

瞭解工匠，和工匠一同前進的高第

成為建築師的高第，旗下曾聚集多達200位以上的工匠。
在工匠家庭中成長的高第，
天生就學會了如何和工匠打交道吧。
這裡我們列舉出高第的職業生涯中，
佔有最重要地位的4個工匠職人。

年紀大概
小一輪啊，
嗯嗯。

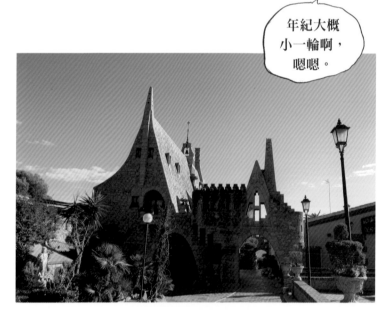

高第小知識
為什麼高第不去當工匠，
而去當建築師呢？

高第出生於銅板工匠家庭，下課後常常不直接回家，而是跑到父親的工坊去，看工匠們製作器具。為什麼高第沒有繼承父親的職業呢？最大的背景因素就是「工業革命」。在那個時期，工廠可以輕易地大量生產相同規格的產品，父親的工坊主力商品如釀酒器具，這時已經有工廠在生產，而且材質從銅變成了鐵。身為工匠的父親，看到這樣的世道，想必會對未來感到不安吧。在那個西班牙初級教育就學率僅有15%的年代，他讓兩個兒子去念大學，哥哥當醫生、弟弟當建築師，顯然是考量到兩兄弟未來的出路。

高第自幼看著父親工作的背影，對工匠抱有「敬意」，所以他知道如何和工匠相處，後來當上了建築師，也沒有忘記這樣的敬意。

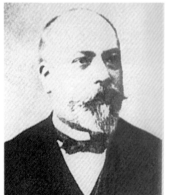

高第的首席弟子
法蘭西斯哥・貝倫蓋爾・梅斯特雷斯
1866～1914／第一助手

1885年，19歲弱冠之年的貝倫蓋爾進入高第的建築師事務所工作。雖然他沒有建築師執照，但是跟著高第學了很多，後來變成了「高第的左右手」。貝倫蓋爾年紀比高第小14歲，所以高第把他當成弟弟一樣疼愛。不過，貝倫蓋爾很早就結婚生子了，所以就這方面來說，算是高第的「前輩」。雖然名銜是高第的助手，但是有很多設計工作都是交給貝倫蓋爾，例如位於格拉夫的奎爾酒莊（上方照片），據說就是由貝倫蓋爾所設計的。發願要「繼承高第志業」、擔任高第首席助手的貝倫蓋爾，卻在47歲時英年早逝，讓當時61歲的高第難過不已。

超越時代的結構計算
瓊・魯比歐
1871~1952／設計助手

比高第年輕20歲的魯比歐，和高第是同鄉。在設計奎爾紡織村教室和聖家堂等極可能要矗立數百年的建築物時，就是由他來負責計算建築結構的。在那個沒有電腦的時代，要讓充滿曲線的建築物不會傾倒，計算的工作可以想見有多麼辛苦。在做「吊掛實驗」時，也是由盧比歐負責計算的。從建造到現在已經超過100年的今天，聖家堂的尖塔依舊挺立不搖，可見魯比歐的計算相當準確。

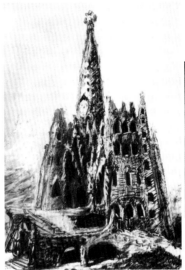

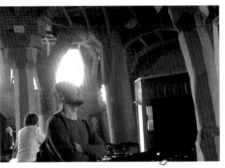

奎爾紡織村教堂只有完成地下部分，但是使用傾斜的柱子來支撐天井的設計非常特殊。

到底要多麼複雜的結構計算？我都頭暈了。

高第小知識
「放心委託」給工匠的態度

建築師工作繁忙，不可能每個細節都要自己憑空創造，一方面沒那個時間，再者也沒那個必要。這時就要懂得尊重專業，交給技術精湛的工匠和交給弟子助手去分工，建築師本身的職責，則是當個指揮家。從這方面來說，高第是不折不扣的領袖級人物。在周遭人們一片天才讚賞聲中，高第沒有隨波逐流，但是，他也懂得傾聽他人的建議，有寬宏的度量能夠採納他人的想法。

高第經常和工匠們對談，有時溫和、有時嚴厲，據說每天還會給他們出功課。藉由這樣的交流，高第瞭解每個工匠的長處，於是將重要的工程委託給他們。從工匠的角度來看，高第教了他們許多知識，又能夠放心地把工程交給自己，這樣的老闆的確值得信賴。因此在施工時，工匠們都認真負責，而且樂在其中。

工匠和高第，就像是一同攜手奔向終點的伙伴，兩者相輔相成，讓高第的作品充滿了魅力。

色彩的魔術師
約瑟夫・馬利亞・茹若爾
1879~1949／建築家

茹若爾若是論年齡，相當於高第的兒子輩，現在有許多號稱「最有高第風格」的裝飾，其實是出自他的手筆。從奎爾公園的長椅、中空廣場的天井，到拼貼磁磚等代表性裝飾，大多是茹若爾的作品。米拉之家的內部設計也出自他之手。高第相當看重茹若爾的色彩感覺和造型才能，據說茹若爾還在就學時，高第就已經委託他協助設計了。茹若爾在1906年取得建築師執照，這時才正式加入高第的事務所。茹若爾也留下不少自己的建築作品，除了巴塞隆納的「普拉尼斯之家」外，故鄉塔拉戈納的劇場和教堂等，也都融入了從高第那裡學來的曲面設計。

巴塞隆納的天空色相當鮮豔。

普拉尼斯之家（1923年完工）。位於巴塞隆納的迪亞哥納路（攝影：森枝雄司）。

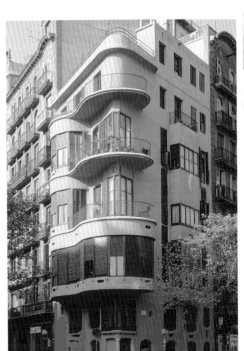

奎爾公園的長椅（上）、中空廣場的天井（右上），和巴特略之家的鑲嵌玻璃（右下）等，據說都是由茹若爾經手設計。

Act 08 │ 與喪失感搏鬥

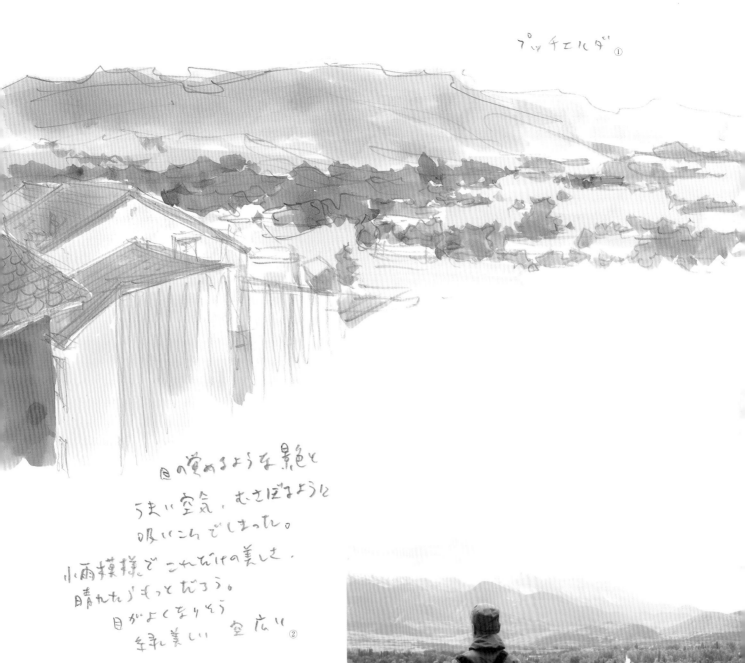

プッチェルダ①

目の覚めるような景色と
うまい空気、むさぼるように
吸いこんでしまった。
小雨模様でこれだけの美しさ。
晴れたらもっとだろう。
目がよくなりそう
生乳美しい　空広い②

若是以明暗來比喻，
或許暗的那一面更吸引人，
在描繪一個人的時候，
我尤其想要瞭解這個部分。

建築師身分獲得極大好評的同時，
高第卻也經歷了無數的考驗。
當精神和肉體被逼入極限時，
他是如何重新站起來的呢？

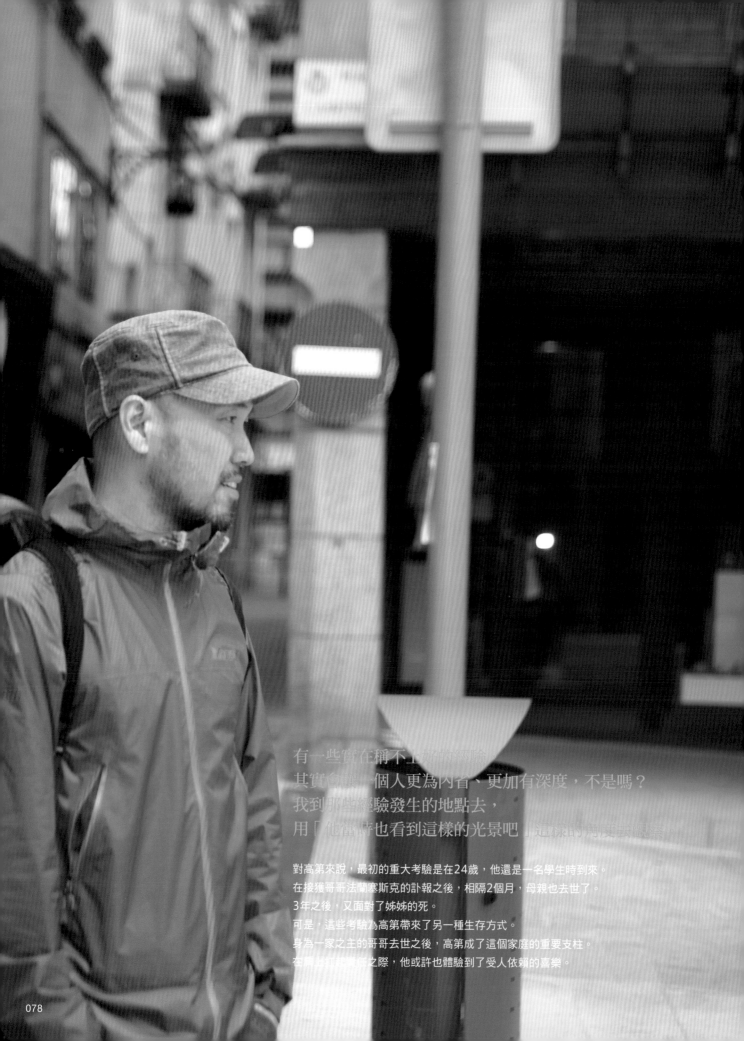

有一些實在稱不上好的經險
其實會讓一個人更為內省、更加有深度，不是嗎？
我到那些經驗發生的地點去，
用「他當時也看到這樣的光景吧」這樣的角度去觀察

對高第來說，最初的重大考驗是在24歲，他還是一名學生時到來。
在接獲哥哥法蘭塞斯克的訃報之後，相隔2個月，母親也去世了。
3年之後，又面對了姊姊的死。
可是，這些考驗為高第帶來了另一種生存方式。
身為一家之主的哥哥去世之後，高第成了這個家庭的重要支柱。
在照顧姪女羅薩之際，他或許也體驗到了受人依賴的喜樂。

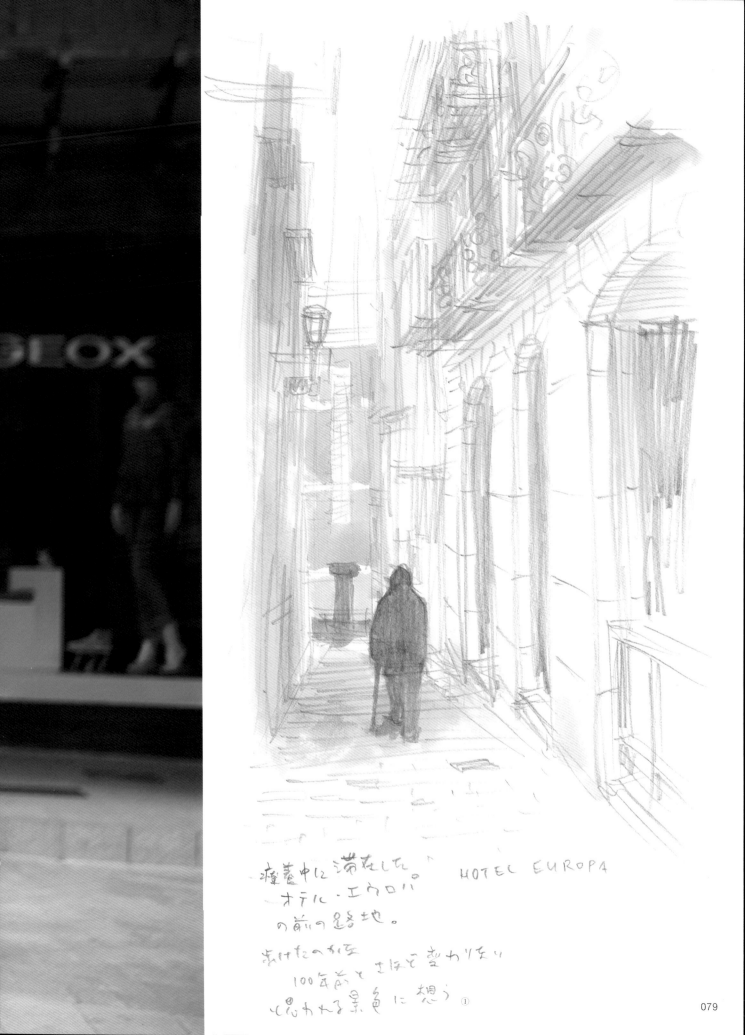

療養中に滞在した、`HOTEL EUROPA
オテル・エウロパ
の前の路地。

あけたのお正
100年前とさほど変わりない
と思われる景色に想う①

忙碌的工作和失戀的打擊

高第年過30之後，大規模的工作逐漸增加。
例如維森斯之家、奇想屋、奎爾別墅等。
甚至還被拔擢擔任聖家堂的建築師。
在這麼忙碌的階段，每個禮拜還是抽出時間去見佩皮塔小姐，
實在是精力充沛。
越是忙碌，越是想要成家安定下來，這是人之常情。
好不容易等到求婚的時機，卻意外遭到拒絕而失戀，讓人頓失幹勁。
工作這玩意兒，並不是越多就越好。
除了手頭上已經有的好幾件工程之外，還多了聖家堂。
聖家堂的工程，其實是在建築進行中臨時更換建築師，算是附帶的。
這件前輩經手過的工程，突然扔到了自己手上，就某方面來說，其實相當沉重。

為什麼
被拒絕呢？
因為鬍子嗎？

Una rigurosa abstinencia Cuaresmal

弟子歐皮索描繪斷食中高第的模樣（上）。
托勒斯·伊·巴傑斯神父（左）。

進行一死覺悟的斷食

陷入身心萎靡的高第，摸索著自己的出路，
開始對天主教的相關知識感到興趣。
這時期的高第，搖身一變成為虔誠的信徒。
1894年，被逼入死角的高第，展開了「40天斷食」的行動，
不過在托勒斯·伊·巴傑斯神父的勸說下，2星期後便結束了斷食行動。
這次迎向死亡的斷食行動，是否讓高第得到了上帝的啟示呢？
在心中描繪著理想教堂形貌的高第，
反覆進行結構計算實驗，發表了聖家堂的完成預測圖。
這是在他成為建築師之後過了23年的事。

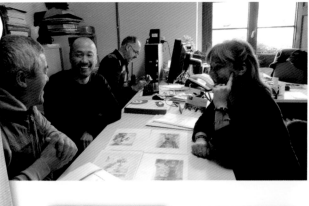

這陣子發生的事
是一項課題。

搜尋普伊格塞爾達鎮公所
的資料（右）。
證明收到遺囑託付的證
書。並非高第所寫的遺
書。剛剛好是100年前的
東西（左）。
1911年當時普伊格塞爾
達的風景照片（右下）。

瀕死體驗的疾病

終於開始推動聖家堂工程的1911年，
高第罹患了一種名為「馬爾他熱病」的疾病，臥病不起。
於是他到小鎮普伊格塞爾達，開始了他的養病生活。
根據記錄，這時的高第瞭解到自己有可能病死，所以留下了遺書，
並且被保存在普伊格塞爾達的資料館裡，
可惜遺書已經在火災中逸失，不過至少有記錄確認，高第曾經託付遺囑。

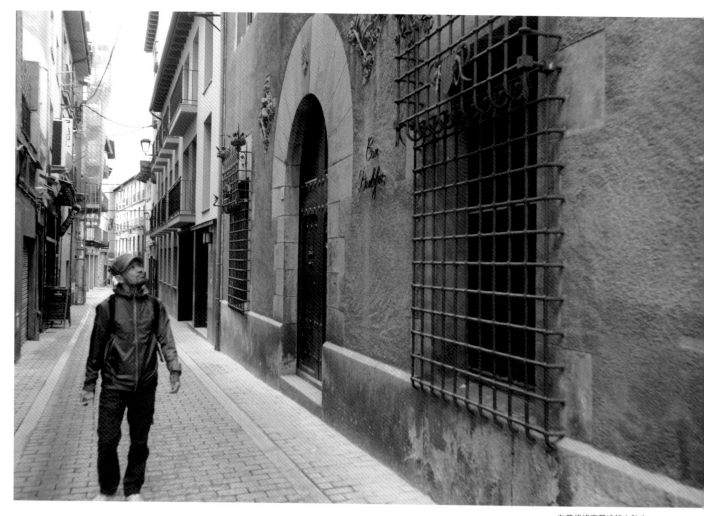

在普伊格塞爾達鎮上散步
的井上。就在100年之前
的這個季節，高第也走在
這條路上。

100年前的普伊格塞爾達鎮
中央廣場。照片左側站立著
一名少女，她的身後就是高
第投宿的旅館。

在死亡逼近時，
他想了些
什麼？

高第曾住過的歐羅巴旅館現在的模樣。

最後的家人、首席弟子之死

1912年初，高第終於從重病之中恢復，

可是，他最後的血親，姪女羅希塔去世，高第成了家族中唯一倖存的人。

1914年，高第61歲時，

被他視同弟弟一般疼愛的大弟子貝倫蓋爾也去世了，得年47歲。

失去了最後的血親，以及可以託付事業的弟子之後，

高第所擁有的，只剩下聖家堂而已。

因此，在此之後，高第埋首於聖家堂的建設。

高第對姪女和弟子的思念，驅使高第投入宗教與教堂。

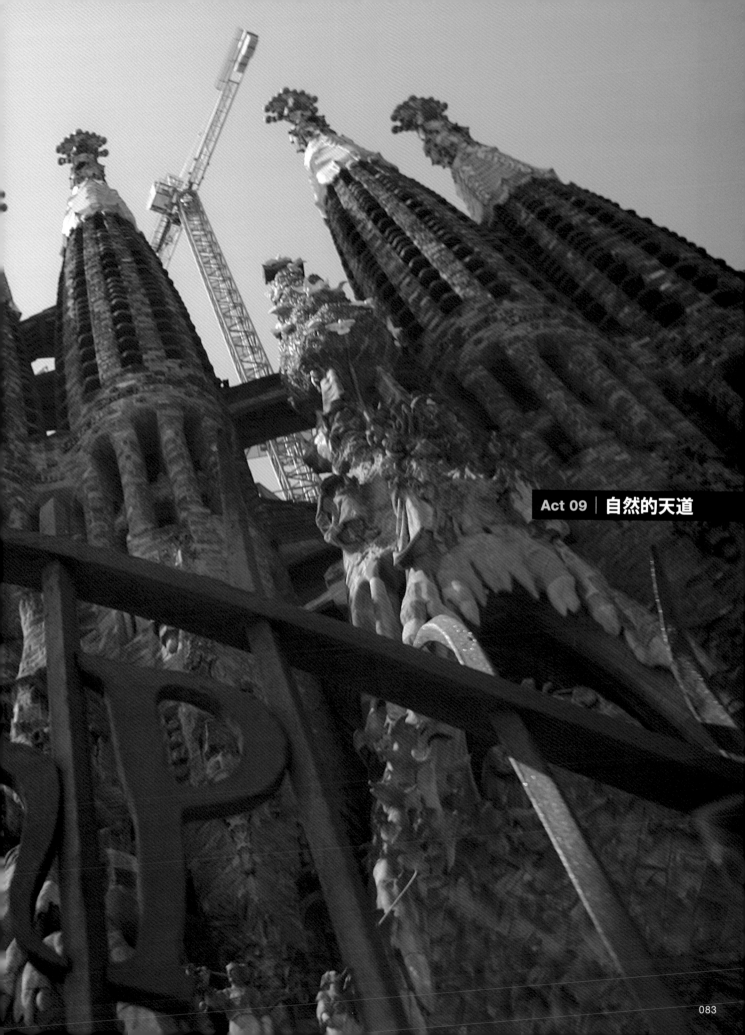

Act 09 | 自然的天道

年紀漸長，
走在路上突然會想到「樹好漂亮啊」之類的，
對大自然之美產生反應。
我在『浪人劍客』之中描繪那麼多的自然景觀，
也是因為受到這樣的影響。

腳下的花草、小動物、蒙瑟拉特山。
從高第幼年起，大自然就是他的導師，
他在大自然中，找到自己想走的路，以及尋獲值得他培育的「種子」。
高第說過：「創造是神的工作，人類只是發現而已。」
大自然隨時都在他的身邊。
重要的是，他在這時注意到了種子的存在。

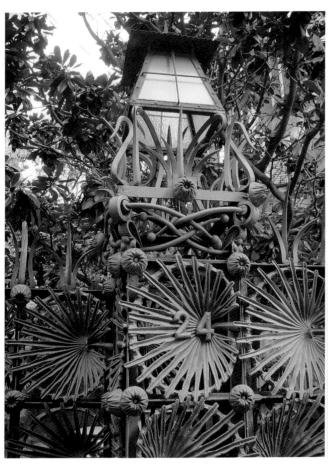

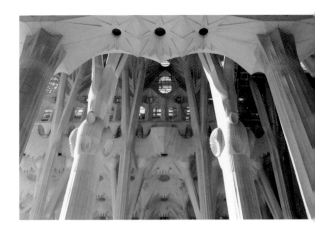

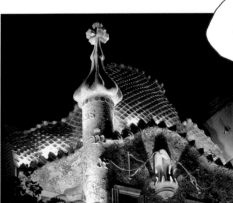

真是
可愛啊！

維森斯之家的大
門，有棕櫚葉的裝
飾（左）。
巴特略之家的屋頂
上，有模仿龍背脊
的設計（右）。

對大自然的敬意與謙遜的表現手法

造型與裝飾大量擷取大自然的題材，
是不是因為高第認為要重視大自然、人所在的場所需要大自然呢？
說得更精確些，或許他想要建造出與大自然同化的建築。
沒有生物是四四方方的。
充滿曲面的高第建築，彷彿像是會呼吸一般。
並不單純只是取消任何平面那麼簡單。
即使是平面，上面也有花草裝飾，呈現出美妙的凹凸紋理。
「讓人想要摸摸看」的衝動，正是高第建築的趣味之處。

聖家堂的裝飾。由左至右是有人臉的
魚、圍繞著人的植物、象徵邪惡的蛇把
炸彈交給少年。

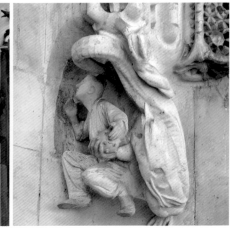

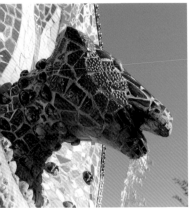

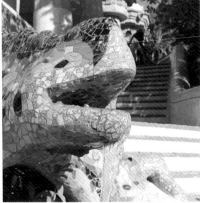

聖家堂的柱子像是聳立的樹木
（左）。
奎爾公園的噴水口「蛇之首」
（中）。
奎爾公園的噴水口「蜥蜴」
（右）。

奎爾別墅門柱上雕刻
的紋章。代表奎爾家
的字母「g」。

維森斯之家的牆面裝飾
「蝙蝠」（左）。
聖家堂內部裝飾的「植
物」（中）。
城堡公園的「花與野獸」
（右下）。

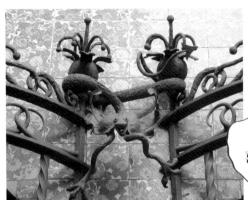

好像帶有
喜劇的元素。

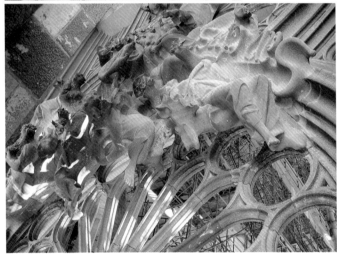

奎爾紡織村教堂的長椅「植物」。

沒有
充裕的時間
看完全部。

融入大自然的建築物

「表面上看來，好像是在向大自然挑戰。
可是，這次仔細地看，卻發現剛好相反。」井上這麼說。
像是從泥土中生長出來一般的造型，
放置在大自然中，彷彿能像生物一般與自然同化。
不光是聖家堂，沒有人工遊樂器材的奎爾公園也是。
高第所創造的裝飾，完全和自然融合為一。
巴特略之家和米拉之家的室內隨處可見的曲線，
讓人產生誤以為置身於鯨魚體內的錯覺。
由此可見，高第在設計建築物時，是以蒙瑟拉特山、地中海、
動植物等自然界的事物作為範本。
不僅裝飾如此，建築物整體也都充滿了大自然的元素。

雖然師法自然，
但還是蘊藏著
非凡的創意。

在方正的大廈間會很突兀的造型，放在大自然中卻能夠美妙地融合。

不干擾大自然

絕不干擾自然的天道。
看著高第的建築，
就等於看著高第的基本理念。
在奎爾紡織村教堂，
看到的古怪窗戶，
是高第認定，
最適合引入自然光與風的造型。

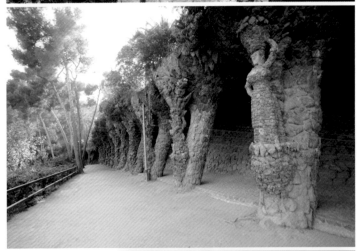

奎爾公園裡有許多植
物。裝飾的柱子是用
當地挖掘的岩石雕刻
而成的。

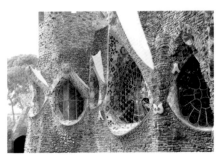

這種獨特的窗戶造型，是為了把光和風導入教堂內（部分的
鑲嵌玻璃是可以開閉的）。

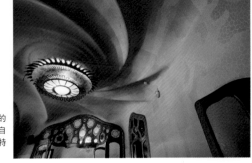

米拉之家和巴特略之家的
室內，每個房間都有各自
不同的裝飾，帶給人獨特
的安定感。

為了形成自然的造型而進行精密的計算

在巴塞隆納相當活躍，而且對高第有諸多研究的建築師磯崎新先生，
用「從天而降的建築」來形容聖家堂。
聖家堂的造型，並非高第看了蒙瑟拉特山，就擅自決定的。
為了重現自然造型的建築物，他做了長達10年的實驗。
被稱為「吊掛實驗」的結構測試，
是用繩索吊起重物，從中參考自然的曲線。
與重力達成完美平衡的曲線，
正是不會被重力所打敗的曲線，這是極為嶄新的發想。

為了設計奎爾紡織村教堂和聖家堂，高第所進行的「吊掛實驗」。

根據實驗結果所製作的奎爾紡織村教堂模型。

原理
太難懂了，
我不太瞭解…

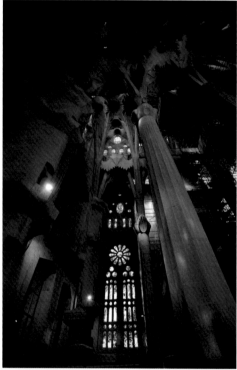

讓人聯想到自然界樹木的
聖家堂柱子（上）。巴特
略之家也有類似樹木的柱
子（下）。

重現自然的嘗試

舉例來說，假如有人蓋了越高層就越寬大的高樓，
人們一定會擔心，這座高樓隨時會倒塌。
可是，大樹就是越高越寬，卻保持著完美的平衡。
聖家堂的柱子，正是參考了樹木的結構，
使用最小限度的柱子來支撐天花板，創造出寬廣的室內空間。
大自然的造型，是歷經數萬年考驗才存在的合理造型。
在造型之中，蘊含了自然的天道。
年幼時就與大自然非常親近的高第，
對他來說，這個道理早就深植在心中了。

奎爾公園的中空廣場下半
部。被設計成能夠當作市
場的這個廣場，每根柱子
上都有一道分界線，而且
高度經過微調，讓人看起
來覺得柱子是直線的。

真的是
這樣。

為了看起來更像大自然的努力

奎爾公園的中空廣場，每根柱子上都有一條分界線。
這條分界線，會讓人看了誤以為柱子是一直線。
但是實際上，分界線的位置是依照柱子所在的位置來微調的。
為了讓柱子看起來像是一直線，
高第早已設下了這個妙計。

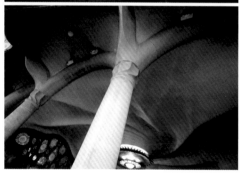

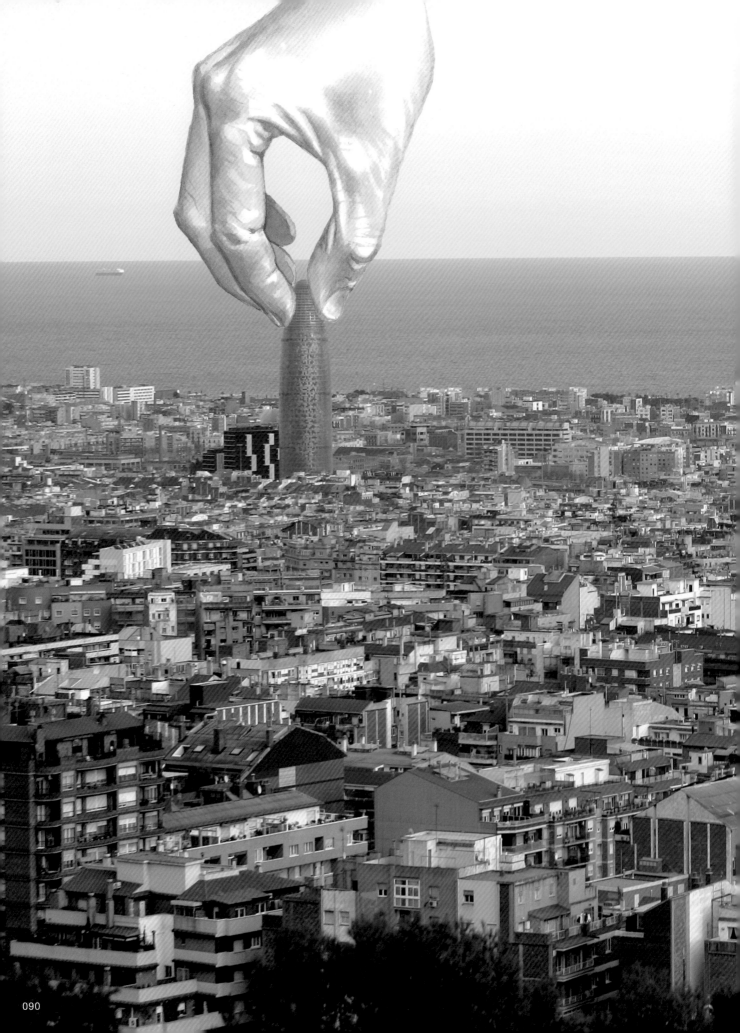

Act 10 │ 高第所留下的東西

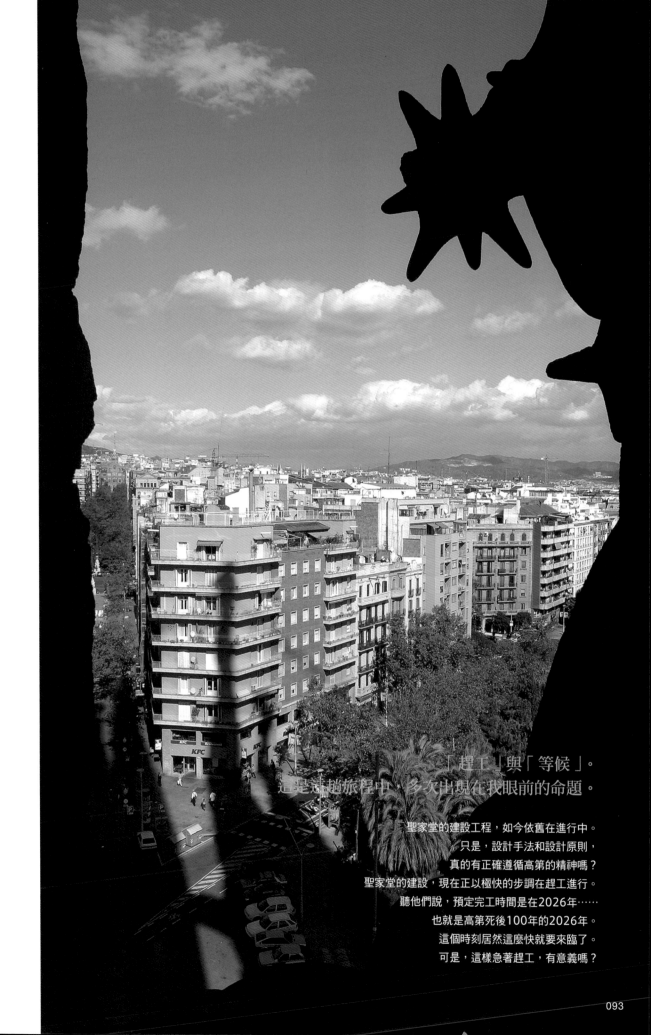

「趕工」與「等候」。
這是這趟旅程中，多次出現在我眼前的命題。

聖家堂的建設工程，如今依舊在進行中。
只是，設計手法和設計原則，
真的有正確遵循高第的精神嗎？
聖家堂的建設，現在正以極快的步調在趕工進行。
聽他們說，預定完工時間是在2026年……
也就是高第死後100年的2026年。
這個時刻居然這麼快就要來臨了。
可是，這樣急著趕工，有意義嗎？

奎爾公園的長椅下方排列的柱子中央有空洞，能夠把雨水導入廣場地下的儲水槽內（上）。用於裝飾的不僅有破碎的磁磚，還有破損的餐具（中）。迴廊的支柱是用整地時挖掘出來的石塊製作而成的（下）。

這是在遵循著
這片土地上的
必然嗎？

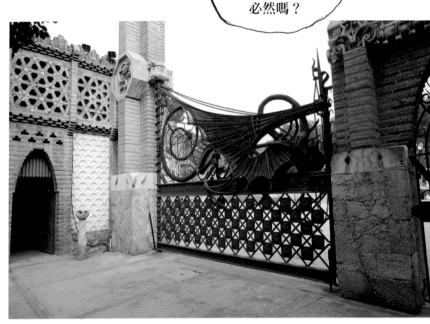

奎爾別墅在建造時，就使用了回收的磚瓦和工廠不要的廢材。

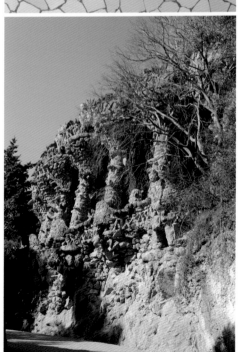

遺留給後世的精神

高第所執著的原則之一，就是資源回收。
早在日本人陷入用過就丟的文化之前，
高第就已經在認真地思考，如何有效活用有限的資源。
好比說，奎爾別墅。
伯爵的別墅照理說預算相當充裕，
可是，施工時使用的磚瓦和窗戶的鐵柵欄，很多都是回收而來的資源。
奎爾公園的迴廊支柱也是如此，
利用了建造時從原址挖出的石塊來製作。
長椅和廣場的天花板，則運用了許多破碎的磁磚，例子多得不得了。
此外，還有循環並活用雨水的系統。
假如高第活在今天這個時代，
他一定會更積極地活用大自然的資源。
另一個概念是「自產自銷」。
日本在最近才開始學習這樣的觀念。
高第建築所使用的磚瓦，和我們平常見到的磚瓦不太一樣。
那是加泰隆尼亞地方自古流傳下來的薄瓦，是當地就能買到的便宜建材。
這種薄瓦交互堆疊，
就形成了高第建築特有的幽雅曲面。
資源回收和自產自銷，這些領先時代的手法，
靠的是一股強烈的意志，要把資源和產業遺留給後世的意志。
在地震很少發生的西班牙，
有些建築會重新利用數百年前建築的地基，這樣的例子屢見不鮮。
把建築物當成是流傳給後世的東西，這也是非常自然的想法。

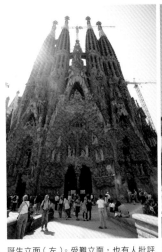
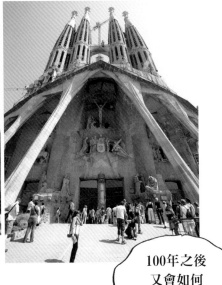

誕生立面（左）。受難立面，也有人批評
說不像高第風格（右）。

繼承遺產的人們的感受

奎爾宮、米拉之家、巴特略之家等，

高第的作品有多處進行過修復工程。

當然，是高第之後的建築師負責修復的，

但是卻修出了許多問題。

奎爾紡織村教堂的外觀曾經歷相當大規模的整修。

高第在設計這個建築時，

極為小心地挑選作為基準的松木，

避免讓教堂變得太大。

可是，這個當作基準、位於入口附近的松木，卻在修復時被砍掉了。

人們走上屋頂時的階梯，現在被鋪上了橡膠墊。

屋頂上的十字架被移到了庭院中。

修復之後的奎爾紡織村教堂，

看起來就像是喪失了與大自然的調和。

大家看過之後，會如何想呢？

此外，聖家堂的「受難立面」也是，

在設計上引發了相當多的爭論。

說不定，高第正在天上，笑著俯瞰這一切呢。

他把自己的建築，交託給後世的建築家和工匠們。

能夠汲取高第真正意念的年輕創造者們，

在高第所開拓的場所彼此較量，

想必，高第會很滿意這樣的狀況吧。

> 100年之後
> 又會如何
> 看待呢？

> 希望不要
> 隨便裝上
> 奇怪的屋頂。

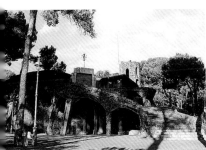
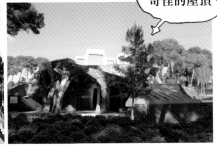
奎爾紡織村教堂。左邊是1997年尚未修復前，右邊是2011年的照片。階梯鋪上了保護用的橡膠
墊，使得整個風貌改變了。

高第小知識
今天的聖家堂

聖家堂從開工建設至今，已經過了130個年頭。從高第去世至今，聖家堂起了很大的變化。高第死後10年的1936年，高第的墓園和建築物遭到無政府主義者的攻擊。聖家堂的所有設計圖面都被焚毀，模型也被打得粉碎。後來，西班牙內戰持續，一直要等到7年之後，才終於開始修復工程。

雖說展開修復工程，但是已經沒有了圖面，模型也完蛋了。或許玩過白色拼圖的人會瞭解這是什麼狀況吧，但是想把那些被打碎的石膏模型碎片重新組合起來，幾乎是不可能的任務。更別提石膏的碎片裡混著許多不同比例縮尺的模型，讓復原的工作變得更加困難。

經過了75年之後，不知是什麼部位的石膏碎片組裝工作，還在極大的耐心中持續著。隨著模型逐步修復，建設工程也再度展開。2010年，大教堂的屋頂完成，可以在裡面進行宗教儀式了。如此順利，自然令人欣喜。可是，也有部分專家指出，這樣急著趕工，反而是有害無益的。

太過急躁也是一種罪

今天的聖家堂，正在加緊趕工，目標是在15年之後的2026年完工，因為那剛好是高第去世100週年紀念。

一聽到一棟建築建造了超過100多年，大多數日本人都會非常驚訝。可是在歐洲建造教堂，這是很平常的事。教堂建設的目的，並不是只有完工而已。真正的用意，是要培育一代又一代的建築人才，並且加深民眾的宗教信仰。從這點來說，完工永遠不必急，持續建造的過程，才是教堂存在的意義，這是某些專家的論點。

在高第活著的時候，聖家堂的尖塔應該要用磚瓦和石塊砌成。可是，今天建材改成了鋼筋水泥。使用鋼筋水泥，想做出曲面並不是什麼難事，這樣反而輕鬆，建造速度也更快。可是，鋼筋水泥卻有耐用年限的問題，而且，觸感也絕對比不上石塊與磚瓦。

高第擅長使用新機具和新素材，倘若高第還活著，他會如何評價鋼筋水泥呢──？他會把鋼筋水泥運用在聖家堂嗎？這是非常令人好奇的疑問。

由我來寫，
真的可以嗎？

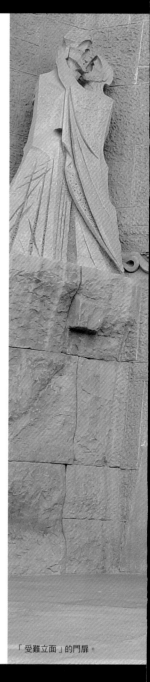

聖家堂有三個立面。
「誕生立面」和「受難立面」都幾乎完工了，
只有「榮耀立面」才剛開始動工，
而井上雄彥就受邀在這個立面上留下文字。

旅程中的意外事件。
這是在做事前準備，要訪談聖家堂的雕刻家布魯諾‧卡賈爾先生時發生的事。
我們先聊了一陣子，突然間，布魯諾先生提出要求說：
「這個門上要雕刻神的話語，而且是用各種不同的語言。
現在還沒有手寫的日文，您願意寫一段嗎？」
聽到這些話，井上大吃一驚，所有隨行工作人員也都嚇到了。
該怎麼辦呢？大家嚥下口水看著他，井上回答：「我願意寫。」

這…
這下子不得了啦。

「受難立面」的門扉。

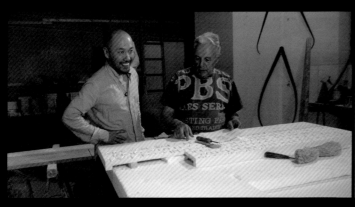

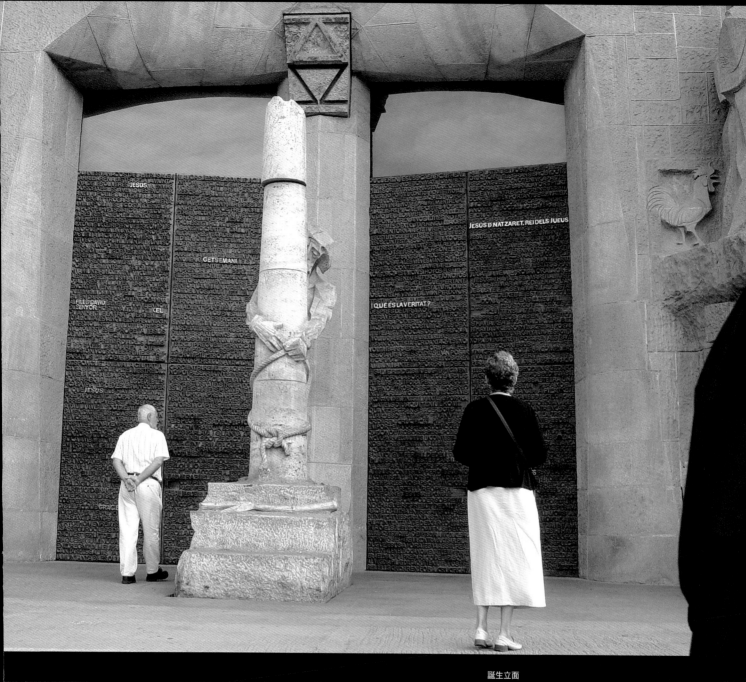

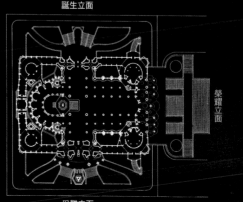

誕生立面

榮耀立面

受難立面

我らを悪よ

救い給え ①

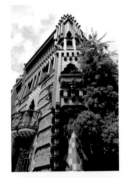

維森斯之家 Casa Vicens
（1885年 完成）

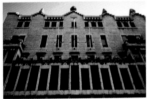

奇想屋 El Capricho
（1885年 完成）

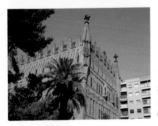

奎爾別墅 Finca Güell
（1887年 完成）

奎爾宮 Palacio Güell
（1889年 完成）

聖德雷沙學院
Col.legi Santa Teresa
（1890年 完成）

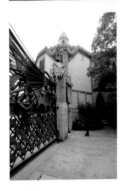

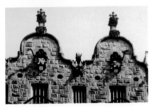

卡爾倍特之家 Casa Calvet
（1900年 完成）

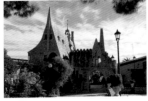

奎爾酒莊 Cellers Güell
（1901年 完成）

高第年表

西元	事件
1852年	6月25日星期三，安東尼‧高第誕生，出生地在加泰隆尼亞的雷鳥斯，另有一說為出生於留多姆斯。
1860年	進入雷鳥斯當地由法蘭西斯哥‧貝倫蓋爾開辦的小學就讀。當時西班牙的文盲率高達75%，所以，只要受過初級教育，就有機會出人頭地。
1863年	延後一年進入雷鳥斯的皮亞斯教會學校就讀，在那裡認識了兩位優秀的朋友艾德華‧托達和荷西‧里維拉。
1868年	進入巴塞隆納的大學先修班就讀，和正在就讀醫學院的哥哥法蘭塞斯克住在一起。這一年日本推動明治維新。
1872年	進入前一年剛開辦的巴塞隆納縣立建築學校就讀。
1873年	哥哥法蘭塞斯克取得醫學學位。這時弟弟安東尼的就學成績並不怎麼出色。
1874年	遇見同鄉的精密鐵器工匠羅倫佐‧馬塔馬拉，成為一輩子的好友。
1875年	法蘭塞斯克成為醫生。
1876年	7月，哥哥法蘭塞斯克去世（得年25歲），2個月後母親安東妮雅去世（享年63歲），接連遭遇不幸的打擊。
1878年	在巴塞隆納建築學校取得建築師執照。第2屆學生中僅有4人能夠取得執照，可說是難度極高的窄門。因為設計了「柯梅里手套店的櫥窗」受到賞識，認識了人生中最理解他的伯樂——艾伍塞皮歐‧奎爾伯爵。
1879年	在馬塔馬拉的協助下，製作「皇家廣場的街燈」。姊姊羅莎去世（得年35歲），因此負責照顧羅莎的女兒，也就是姪女羅希塔。
1881年	遇見約瑟芬‧莫羅（小名佩皮塔），地點是距離巴塞隆納大約馬車車程一個半小時的工業都市馬達羅。這時工會正委託高第進行工會廠房的設計。高第這年28歲，佩皮塔25歲。此後5年期間，高第每到星期天，就會帶姪女羅莎（小名羅希塔）去馬達羅的莫羅家。
1883年	「維森斯之家」以及「奇想屋」動工，由於「聖家堂」的首任建築師維拉爾‧伊‧羅薩諾離職，因此聘請高第擔任第二任建築師。
1884年	「奎爾別墅」動工，開始接受奎爾伯爵的委託。
1885年	小學時的恩師貝倫蓋爾的兒子法蘭西斯哥‧貝倫蓋爾進入高第的建築師事務所，後來成為高第的左右手。這年，高第和佩皮塔的戀情無疾而終。
1886年	「奎爾宮」動工，高第提出了20多種設計案。
1887年	「阿斯托佳主教邸宅」動工，由同鄉的葛勞主教提出委託。
1888年	「聖德雷沙學院」動工，是葛勞主教介紹的工作。

西元	事件
1890年	「聖德雷沙學院」和「奎爾宮」完工。接到「奎爾紡織村教堂」的委託企劃案。
1892年	「聖家堂」發起人荷西・馬利亞・波卡貝勒去世（享年77歲）。「波提內斯之家」動工。
1893年	籌建「聖家堂」的波卡貝勒繼任者相繼去世。葛勞主教去世（享年61歲）。
1894年	2月，在復活節前夕展開40日的斷食行動。在托勒斯主教的勸說下，於2週後結束斷食。「聖家堂」的「誕生立面」和「玫瑰堂」動工。
1895年	「奎爾酒莊」動工，由貝倫蓋爾負責設計。
1898年	「卡爾倍特之家」動工。為「奎爾紡織村教堂」預定使用的吊掛概念進行實驗。
1900年	「卡爾倍特之家」榮獲第一屆巴塞隆納年度建築獎。「奎爾公園」和「貝列斯夸爾德別墅」動工。
1903年	開始進行「馬佑卡大教堂」的修復工作。
1904年	「巴特略之家」動工。
1906年	「巴特略之家」完工。「米拉之家」動工。報紙上首度刊出「聖家堂」的完成預測圖。約瑟夫・馬利亞・茹若加入高第事務所。高第購入奎爾公園內的房舍（現在的「高第博物館」），與父親和姪女一同入住，半年後，父親法蘭塞斯克去世（享年93歲）。
1910年	「米拉之家」完工。巴黎舉辦「大高第展」。高第的國際名聲日益響亮，這時，開始專心投入「聖家堂」的建造工作。
1911年	感染馬爾他熱病，在普伊格塞爾達養病，並且寫下遺書。
1912年	姪女羅莎去世（得年35歲），高第失去了所有親人。好友馬塔馬拉擔心高第，所以搬到奎爾公園內的高第住家中與他同住，直到1925年。
1914年	高第的首席助手貝倫蓋爾去世（得年47歲），高第大嘆「從此失去右手」。
1916年	托勒斯主教去世（享年70歲）。他是最信賴高第的人。
1918年	奎爾伯爵去世（享年72歲）。他是最理解高第的贊助者。
1923年	多明尼克・伊・蒙塔尼爾去世（享年73歲）。他是高第最大的競爭對手。
1925年	馬塔馬拉因病返回家鄉與家人同住。於是高第搬到「聖家堂」內當作居所。
1926年	6月7日，遭市區電車撞倒，3天後的6月10日高第去世（享年73歲）。這時，「聖家堂」建築只有「誕生立面」4座鐘塔的其中1座完工而已。

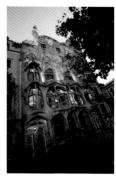

巴特略之家 Casa Batlló
（1906年 完成）

貝列斯夸爾德別墅
Torre de Bellesguard
（1909年 完成）

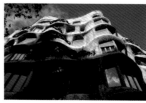

米拉之家 Casa Milà
（1910年 完成）

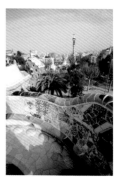

奎爾公園 Parc Güell
（1914年 完成）

奎爾紡織村教堂地下聖堂
La cripta de la
Colonia Güell
（1914年 未完成）

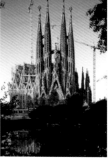

聖家堂
El Templo Expiatorio
de la Sagrada Familia
（1882年 動工～）

我看了好幾張高第的照片，大多是從後方或側面拍攝的。

他好像不太喜歡拍照的樣子。

或許，他不是那麼想要站在幕前的人。

這是一趟瞭解高第這個人的旅行。

從他出生起，他的眼睛究竟在看些什麼呢？

更重要的，他是如何看待人的呢？

他在心中描繪著什麼樣的理想？為什麼選擇艱難的道路去走呢？

身為一個人的高第，他的核心是什麼？

這些其實不是要用言語來形容，而是要去體會的。

旅行回來之後過了半年，我開始思考，問題與答案還是要從他的作品中去尋找。

如果他還活著，應該正是希望我從這樣的角度去剖析吧。

如果我對他說，跟我談談你吧，他可能會隱身幕後，

對我說：「你去看看我的作品吧。我想說的都在那裡面。」

就某種層面來說，從整體到細節，只有我親自透過身體去瞭解，

直到那一刻，我才能夠看見高第創造的種子。

倘若真是如此，那麼，我動手去描繪一件又一件的高第作品，

這才是我貼近高第最有效的手段。

在作品中，潛藏著高第的根源，對才疏學淺的我而言，恐怕也只有這種方式能夠讓我理解。

這樣繞了一圈，才回到原點。

我是否該說，自己現在總算有了頭緒呢？

這趟旅行的最後一天所寫的感想，就放在下一頁。在此，我要為這本書劃下句點。

假如旅行還能夠繼續，這個種子（pepita）能夠發芽的話，我們就把這裡當成出發點吧。

井上雄彥

最後一天。我突然想起一件事，有什麼是我不來這裡（巴塞隆納），就無法找到答案的呢？我說真的。

嗯？我要的答案，是什麼問題的答案？創造的種子是什麼嗎？大概是吧。

所謂創造的喜樂泉源，當我順著高第的足跡前進時，在這趟旅行中，我的確發現存在著好幾個。現在的我，感覺輪廓還很模糊，不過，過一段時日，答案應該會越來越清楚吧。現在我能確定的，是我遇見了自己的內心。

回想起小時候，不管是什麼人，只要賜給他創造的喜悅，我想答案應該都是很類似的。在自己居住的地方，或是在故鄉所感受到的，就是喜樂。不管那是在地球上的哪個角落，或是什麼樣的狀況下。

大多數的人都有上進心。在無意識之間，人們會想要到另一個美好的地方去，和其他人邂逅，去尋找那個最美好的自己。可是，真的展開上進的旅程，踏上自己未知的地方時，回歸原點的心願卻也變得更加強烈。人們打從出生的那一刻起，每一天都是這樣子度過的。

說到只有來到巴塞隆納、親自觸摸到高第的作品才能感受到的東西，這種帶有條件的問題，我是找不出答案的。因為大師位在任何地方，任何人都能夠回答我。在巴塞隆納所體會到的，正適合把我搖醒。或許，只是為了讓我重新找到自己已經握在手上的答案，讓我偶爾閉上、什麼都看不見的眼睛重新睜開，所以需要這樣搖一搖。

當我重新睜開眼睛，回到日本，走在我常走的路上，看著我看慣的風景時，說不定我會發現不太一樣了。那或許是伴隨著懷念的感受吧。在日常生活中，若是不找出答案就不能輕信的那種精神。

■中日翻譯對照頁

P2
①瞳はあお／眼珠是藍的。
②からだ弱い、リウマチ／身體孱弱、有風濕。

P3
①トネット少年は何を見て、何を思い、何に笑い、何に泣いたのかな（安東尼）究竟看了什麼、想些什麼、為何而笑、為何而哭呢？
②無意識に／無意識間。

P4
①しかし彼女の離婚調停中に、5年間…毎週日曜に通りつづけて、そこでは一緒にメシを食って、家長のようにふるまってて？／可是，在她進行離婚協議的這5年間…每週日都會去找她，和她一起吃飯，儼然自己是家長一般……？
②離婚成立を待ってプロポーズしたと／打算在女方離婚後，向她求婚。
③やあ、きたよ／嗨，我來啦。
④オラ（Hola）／您好。
⑤姪のロサを連れていった／把姪女羅莎一起帶去。
⑥ふむ、そっちが最初はメインだったか？ロサに勉強を教えてやってくれないかと…いや、それだと口実っぽく見えるな、ウーム、わからん／嗯，這才是原本的目的嗎？拜託她教羅莎念書……不，這樣看起來，好像是在找藉口，唔，我也不懂。
⑦正式離婚を待って、やっとプロポーズしたのに、別の男との婚約指輪…だと？／等到正式離婚，終於向女方求婚時，她卻戴上了別的男人給的訂婚指戒……意思是？
⑧意味わかんね／為什麼會這樣？
⑨は？／嗄？
⑩5年も訪問を許してるってつきあってるってことか、少なくとも何度はあっただろう／這5年間不反對彼此見面，算是某種程度的交往了？至少，應該帶有一點好感吧。
⑪ごめんなさい／對不起。
⑫その後、恋のウワサはない〜っていうけど、残ってないだけなんじゃ／之後，再也沒有談戀愛的傳聞……不過，說不定只是沒有人記錄下來吧。
⑬Pepitaちゃん／佩皮塔小姐。

P5
①なんかちょっと…ちがうなって…／好像有點……會錯意了……
②といったかどうかはわからない／她沒有這麼說呢，我也不得而知。
③む…むずかしい／好……好難畫啊。
④国と時代がかわると流行も美の基準もかわる話／國家和時代有了變遷的話，流行和美感的基準也會隨之改變。
⑤Josephina Moreuジョゼフィーナ モレウ／約瑟芬．莫羅。

P12
①ガウディとは関係ないこの人は、当時ガウディも乗ったであろう、馬車をつくる職人だった人。／和高第無關的這個人，是製造馬車的工匠，高第當年可能搭乘過他製造的馬車。
②JOAQUIMさん（95才！）／約亞金先生（95歲！）。
③超耳朵／超大耳朵。
④引退後は精巧なミニチュアの馬車や農具や工具などつくってるそう。／退休以後，以製作精巧的馬車、農具、工具縮尺模型為樂。
⑤急に会いにいくことになった。／突然很想見他。
⑥自分のつくるもの、自分の仕事について語り始めるや、そこからは止まらない。夢の中、今目の前で起きてることのように話す。／一旦談起自己的工作和自己製作的東西，就一直講個沒完。投入的模樣，就好像發生在眼前似的。
⑦うれしそうに、楽しそうに／看起來很開心，很快樂。
⑧止まらない。／停不下來。
⑨コドモか。／他是小孩子嗎。
⑩次って棚から取り出して、これはなーと説明。立ちばな／逐一把架子上的東西拿下來，詳細地解說給我聽。
⑪ハアハアハア／呼、呼、呼。
⑫呼吸が荒いので心配になる。／呼吸相當急促，害我好擔心。
⑬よく笑う。／很愛笑。
⑭丹精こめて自分のつくったものをもつ手、その手だけ、その持ち方を見るだけで、なんだかこみ上げるものがある。／手上拿著自己耗費苦心製作的東西，光是看他的手、看他拿東西的模樣，就讓人感動不已。

P13
①そろそろ礼を言って辞する頃いかと我々はきり出すのだが、「まだ話したい」といって続ける。／我們跟他說，差不多想告辭了，他卻說「還想多聊一下」，繼續講個沒完。
②こんなのもあるよ、ほら、とミニチュアの工具。のこぎりやかんなや、本物と同じ動きでできてる。切れそう。手のひらにのるサイズ。サーカス団の馬車もつくった。わあっっはっはっは／「還有這種東西喔，你看看。」他一邊說一邊拿出工具的比例模型。有鋸子和刨刀，跟真的一樣，而且是鐵做的。很鋒利的樣子。小得可以放在手掌上。他還做了馬戲團的馬車。哇哈哈哈哈。
③奥さん／夫人。
④心配になり見に来た。／因為擔心，所以來看看。
⑤まだこれからという風／還沒過癮的感覺。
⑥このとてつもない幸福感は何だ。この人の表情に一度として不安や恐れの感情が表れることはなかった。相手がどう思ってるかなど考えてる風ではない、疑いなし、迷いなし。100%オープンで、100%今この時を楽しんでる。／這無與倫比的幸福感是怎麼來的。這個人的表情，從來沒出現過不安與恐懼等情緒。也不在乎對方會如何想，毫無疑惑、毫無迷惘。100%的開放，100%的樂在其中。
⑦この人に会うために自分はここに来たのではと思ったくらい／我甚至誤以為，這趟來就是要訪問這個人呢。
⑧Joaquimさん／約亞金先生。
⑨出会いに感謝っす／感謝這難得的相逢。

P38
①ぬーー／唔唔〜〜

P39
①むもーむおーむおーむおーむおーむおー／唔喔—喔喔—唔喔—唔喔—唔喔—唔喔—
②むおむおおおむおおおお／唔喔喔唔喔喔喔喔喔喔喔

P40
①からだ弱い、リウマチ／身體孱弱，有風濕。

P49
①トン テン カン／咚！噹！鏘！
②2次元から／從二次元……
③3次元へと／變成三次元。
④誰？／誰？
⑤図面をかくより、模型で伝えるガウディスタイルは、やはり3次元でイメージする思考が子供時代に培われたからなのか／不仰賴藍圖、靠著模型來傳達的高第風格，這種三次元的想像力，是孩提時代就培養出來的嗎？

P51
①トネット／東尼。
②いつかお前が／你總有一天。
③すごいことをなしとげるんだ、兄ちゃんよりずっと／會成就了不起的事業，比哥哥更厲害。
④何かそんな気がするんだ／不知道為什麼，就是有這種感覺。
⑤兄ちゃん／哥哥。
⑥何だ？トネット／什麼事，東尼？
⑦いつもありがとう／每次都麻煩你，謝謝。
⑧フランセスク兄ちゃん／法蘭塞斯克哥哥。
⑨意志の強さを感じさせる目／讓人體會到堅強意志的眼睛。

P53
①もうしません／再也不敢了。

P54
①TODA氏／托達先生。

P55
①リベラくん 資料なし／里維拉 無資料。
②トダくん／托達。
③ガウディくん／高第。
④たぶん秀才のトダとリベラという子供たちにとって、ガウディはどんな友達だった？／對於優秀的托達和里維拉這孩子們而言，高第究竟是怎麼樣的一個朋友呢？
⑤興味をもったりだろうか、その独特なものの見方、本質を見抜いてるんじゃないかと…わからん／是對他很感興趣呢？還是佩服他獨特的見解，以及看穿事物本質的能力呢？我也不知道。
⑥ガウディは成績よくなかった説、この人は秀才の説、体弱かろうと成績悪かろうとガウディ少年が他人にはない秀でたものを持ってることを見抜いて、「気に入って」いたんだろうか／是對高第小時候成績很好？不管他是身體孱弱還是成績糟糕，這些朋友應該發現到，少年高第擁有一些他們所沒有的優點，所以才會「喜歡」他吧。有人說高第小時候成績不好，有人說他是個優秀的學生，

P58
①Pepitaちゃん／佩皮塔小姐。
②む…むずかしい／好……好難畫啊。

P61
①力入ったのか、遊びなのか／是認真的嗎？還是純粹好玩？

P65
①カサバトリョはライトアップされていて、まわりに人だかりができてて、観光スポット然として、ちょっと気持ちが萎えてしまい、中に入らずじまいであった。…が、あとで中の写真を見せてもらい激しく後悔。中がスゴそうだ！次回行ったときは入ろう…人ゴミだろうと何だろうと…人ごみが好かん／巴特略之家點亮燈火，周圍聚集了好多人，儼然是個觀光景點，反倒讓我覺得有點喪氣，所以沒有進去裡面參觀就走了。可是，後來我看了內部的照片，後悔得不得了。裡面真是漂亮啊！下次去的話，一定要進去看……管他人群擠不擠，就算人擠人，但是……
②これは外のベランダ／這是外頭的陽台。
③カサミラの曲線は…何だか登りたくなる／米拉之家的曲線……讓人看了很想爬上去。
④ズン／轟。
⑤ん？／嗯？
⑥誰ですか／你是誰？
⑦コレはカサミラの屋上にあるやつ／這是米拉之家屋頂上的東西。
⑧カサミラも、中は実は見とらん、時間終わってて、住居なんだからやっぱり中も見るべきだった／米拉之家的內部我也沒看到，因為參觀時間已過。因為這是住宅建築，所以應該到裡面去看看才對……
⑨クライマー魂とでもいいますか／可以說報導精神旺盛嗎？
⑩おこられますよ／會挨罵喔。
⑪知らねっと／假裝不知道。
⑫※実際登ったわけではない。／當然沒有真的爬上去。

P66
①エウセビオ・グエル伯爵、一貫してガウディのパトロンであった。ガウディだけに援助してた、わけではなく、ほかにも芸術家の援助をしていたとカルメン・グエルさんはいってた。ケタ外れの富豪。でも、やっぱりずっと援助しつづけたということは／艾伍塞皮歐．奎爾伯爵，始終支持高第的贊助者。聽卡門．奎爾女士說，當然不是只有贊助高第，也有贊助其他藝術家。是個格調超出限量的富豪。他一直援助高第，意思是……
②ガウディの中の何かを信じていたということかな／意外的，何故也不錯嘛。那傢伙的創作是程度的事情呢，/他相信高第具備的才能吧。還是說，他其實覺得高第做什麼都很好，反正都有達到水準？

P71
①サグラダファミリアの中、模型職人たちの働く工房に入れてもらった。瞬間沸き上がる、ワクワク感を「ジャマしちゃいかん」という戒めるに抑えこむ。こういうの、いいのかわいいのか、まあめんどくさいなあとは思う。／獲准進入聖家堂裡面設置的模型工匠工坊，瞬間讓我心跳加速。得要用「不可以打擾人家工作」的自律，去壓抑亢奮雀躍的心情。我可以這樣嗎？可以那樣嗎？想想還真有點麻煩呢。
②おどろいた！倉庫部屋を占める棚にズラと並んでる石みたいなの。何だこれは／嚇了我一跳！倉庫裡都是架子，放滿了像石頭一樣的東西。這是什麼啊？
③1936〜39年のスペイン内戦によって、破壊された模型の破片！その後かき集めたものが並べられているのだった。入り切れないだろう。いくつもの困難をのりこえてよくぞここまで…何だろう、これはこの営みが語りかけてくるものは。／被1936〜39年西班牙內戰所波及的模型碎片！後來被蒐集回來的碎片集中起來，數量多得不得了。碎片的復原工作正式展開大約是在1951年。一看就知道有很長的路要走。高第的建築並不倚賴藍圖，而是比照模型來做的，所以復原碎片是必要的工作。但是話說回來……這要跨越多少障礙，才能走到今天這一步啊！該怎麼說呢，這項工作教了我很多事情。

P72
①クッソさん、似ない／庫索先生，畫得不像。
②職人はみなおだやかでゆったりした空気をもっていた。そういう年頃ということもあるかもしれんけど、地に足をつけて、ゆっくり歩いてる感じの空気。／工匠們每個人都散發出一股沉穩又悠閒的氣質，或許是年紀使然吧，有一種腳踏實地，緩步向前走的氣質。
③ブルーノさん、似ない／布魯諾先生，畫得不像。

P73
①タラダさん、似なかった…じつは息子さんはマンガ家だった！／塔拉達先生，畫得不像……其他的兒子是一位漫畫家呢！

P77
①プッチェルダ／普伊格塞爾達。
②目の覚めるような空色とうまい空気、むさぼるように吸いこんでしまった。小雨模様でこれだけの美しさ、晴れたらもっとだろう。目がよくなりそう、緑美しい、空広い／讓我精神一振的藍，潔淨的空氣，讓我貪婪地吸吮這個過癮。在下毛毛雨的時候就這麼美麗，晴天的時候又會如何呢。一片美麗的綠色，和遼闊的天空，應該對眼睛好對吧。

P79
①療養中に滞在した。オテル・エウロパの前の路地。歩けたのかな、100年前とさほど変わりないと思われる景色に想う／在療養期間居住的歐羅巴旅館前方的巷道。高第也曾經走過這裡吧。和100年前幾乎沒什麼改變的景致，讓人不禁為之神往。

P80
①なんかちょっと…ちがうなって…／好像有點……會錯意了……
②といったかどうかはわからない／她沒有這麼說呢，我也不得而知。

P98〜P99
①我らを悪より救い給え／但救我們免於凶惡。

106

■資料照片・圖版一覽

資料照片及圖版所註記的A～E記號，是「高第紀念講座（Catedra Gaudi）」的收藏。
刊載時參考記號A～E的資料，由川口忠信（奎爾）蒐集整理。

資料名稱	作者	出版商	出版年份	記號
El mundo enigmático de GAUDÍ	Tokutoshi Torii	Instituto de España	1983年	A
高第全作品「1 藝術與建築」	磯崎新、巴塞哥達等	六耀社	1984年	B
建築師高第全語錄	鳥居德敏	中央公論美術出版	2007年	C
高第全作品「2 解說與資料」	磯崎新、巴塞哥達等	六耀社	1984年	D
傳記 高第	F・V・漢斯貝爾亨	文藝春秋	2003年	E

記號F～H的資料照片及圖版出典如下

出典	記號
森枝雄司先生收藏	F
高第圖片文化協會收藏	G
普伊格塞爾達資料館館藏	H

■在巴塞隆納採訪的高第相關人士

約瑟夫・塔拉達（Josep Tallada）	模型工匠（maquetista）	聖家堂模型工坊組長
喬治・波奈特（Jordi Bonet）	建築師（arquitecto）	聖家堂主任建築師
布魯諾・卡賈爾（Bruno Gallart）	雕刻家（escultor）	聖家堂雕刻家助手
安娜・瑪莉亞・菲林（Ana Maria Ferrin）	記者（periodista）	高第研究者
喬治・庫索（Jordi Cusso）	模型工匠（ex-. maquetista）	前聖家堂模型工坊組長
約翰・巴賽戈達（Juan Bassegoda）	研究者（profesor）	加泰隆尼亞工業大學巴塞隆納建築系前教授
卡門・奎爾（Carmen Güell）	歷史小說家（bisnieta）	奎爾伯爵的曾孫女

pepita 當井上雄彥遇見高第
（原名：pepita 井上雄彥meetsガウディ）

著者／井上雄彥　　　　譯者／許嘉祥
總經理／陳君平　　　　美術總監／沙雲佩
協理／洪琇菁　　　　　國際版權／黃令歡・梁名儀
執行編輯／陳君平

企劃／日經BP社
宮嵜清志（建設局長）
為石賢治（網路事業製作人）
高津尚悟（KEN-Platz總編輯）
影山潔（醫療・建設局販賣部長）
上條登（醫療・建設局販賣部）

現地取材小隊
著者／井上雄彥（漫畫家）
協調／田中裕也（建築家・高第研究隊）
編輯／高津尚悟（日經BP社）
攝影師（照片・影像）／川口忠信（奎爾）
攝影監督（訪問影像）／Xito
口譯／鈴木重子・Sachiko Toyota
司機／Manoro
加羅泰尼亞導遊／Maria del Carmen

書籍製作
著者／井上雄彥（漫畫家）
照片／川口忠信（奎爾）
編輯／高津尚悟（日經BP社）・川口忠信・鈴木真里子（奎爾）
藝術指導／苅谷知治（苅谷設計事務所）・原理子（Rico Graphic）

DVD製作
構成／川口忠信（奎爾）
編輯／浦浜昌二郎（ACTIVE CINE CLUB）
編輯協力／川野浩司（電影導演）
編寫／荒木香樹（ACTIVE CINE CLUB）
製作管理／三輪由美子（BooktopeLLC）

書籍宣傳影片製作
製作・編輯／川野浩司（電影導演）
宣傳協力／三輪由美子（BooktopeLLC）

榮譽發行人／黃鎮隆
法律顧問／王子文律師　元禾法律事務所　台北市羅斯福路三段37號15樓
出版／尖端出版
　　　　城邦文化事業股份有限公司
　　　　台北市中山區民生東路二段141號10樓
　　　　電話：（02）2500-7600 傳真：（02）2500-1974
　　　　E-mail：4th_department@mail2.spp.com.tw
發行／英屬蓋曼群島商家庭傳媒股份有限公司城邦分公司
　　　　台北市中山區民生東路二段141號10樓
　　　　電話：（02）2500-7600
　　　　傳真：（02）2500-1979
　　　　客服信箱：marketing@spp.com.tw
中彰投以北經銷／楨彥有限公司
　　　　Tel：（02）8919-3369 Fax：（02）8914-5524
雲嘉經銷／智豐圖書股份有限公司　嘉義公司
　　　　Tel：（05）233-3852　Fax：（05）233-3863
南部經銷／智豐圖書股份有限公司　高雄公司
　　　　Tel：（07）373-0079　Fax：（07）373-0087
香港經銷／一代匯集　香港九龍旺角塘尾道64號龍駒企業大廈10樓B&D室
　　　　Tel：（852）2783-8102 Fax：（850）2782-1529

2012年12月1版1刷
2021年11月1版5刷

■中文版■

郵購注意事項：
1.填妥劃撥單資料：帳號：50003021號　戶名：英屬蓋曼群島商家庭傳媒（股）公司城邦分公司。　2.通信欄內註明訂購書名與冊數。3.劃撥金額低於500元，請加附掛號郵資50元。如劃撥日起10～14日，仍未收到書時，請洽劃撥組。劃撥專線TEL：（03）312-4212・FAX：（03）322-4621。

國家圖書館出版品預行編目資料

pepita當井上雄彥遇見高第 / 井上雄彥著　；許嘉祥譯.
—— 1版. —— 臺北市：尖端出版, 2012.12
面；公分
譯自：pepita井上雄彥meetsガウディ
ISBN 978-957-10-5055-3（平裝）
ISBN 978-957-10-5056-0（精裝附數位影音光碟）
1.建築藝術 2.通俗作品 3.西班牙
923.461　　　　　　　　　　　　101018518